聆听

原始的 *Listening to the Primitive Pablo Picasso*

史作柽 著

毕加索

CNS ꝑ 湖南美术出版社

回归生命的艺术

Art Returning to Life

其实说起来，我一生绝大部分的时间与生活都是在图书馆度过的，只是我所去的图书馆并不同于一般。它不但背后依山，其四周更为参天古木所包围，尤其是那些百年以上的老松树，所有见过的人都必称颂不已。

有一次一位建筑师和他的画家夫人来访，我带他们四周走一走，他说了一句话："原来文化是需要环境的。"此话于我心有戚戚焉。

在哲学中我也常说："没有自然就没有人，没有自然中的人，就没有文明。"所谓环境，在我来说只有一种，即大自然宇宙。所以，尽管我一生中足足有五十年以上的时间活在烦琐的哲学理论的探讨中，但在我七十岁的一首诗中，我却说：

哲学竟是我终生的枷锁，七十岁的悲哀。

后来北京大学曾出版我一系列的著作，并称我为诗人思想家，于是在总序里，我又加了两句：

哲学是为文明而写，诗歌却为生命而书。

其实我之所以这样说，原因很简单，即：生命的存在永远大于哲学的表现。所谓哲学或任何理论，包括科学等，都只不过于大自然宇宙中，属人本身生命存在的一种形式性的派生物。自然中没有的结构，生命中亦必

无之。同理，生命中没有的结构，任何哲学或理论中亦必无之。所以，任何形式性的哲学或理论的表达，若不于其终极上回归于"生命"本身的存在，就永远都不是一种具有彻底存在性的哲学或理论。

而且所有的古文明，其原初没有不是从"诗歌"开始的，但所有古文明，通过文字进入都市或王国的文明状态，却没有不是脱离了属人、自然与生命的美学、诗歌或艺术，而走进了形式性精确表达的理论文明的死胡同。从此理论完成了，但属人与自然的真生命却早已失之交臂。

于是在都市文明中，每逢一个大创造的时代形成时，就有一批批真正的艺术家或彻底的哲学家，为了挽回此一都市文明所必遭遇的存在性大迷失的生命浩劫，与所有形式表达的理论轴心主义展开一场场死命大搏斗，为的是设法解救此一属人、自然与生命的美学、艺术于万一。因为：

唯真正的艺术才是社会与文明的良心。

希腊如此，文艺复兴如此，我国春秋战国如此，魏晋亦然。尤其是近代欧洲的文明发展，我们于此一影响了全世界强势文明的艺术成果中，自文艺复兴以后，同样也可以找到三个深具代表性的人物，那就是：

伦勃朗、塞尚及毕加索。

本来有关伦勃朗及塞尚艺术的探讨，是我"形上学方法导论"丛书中第四册《存在的时空与运动》一书中，两章有关艺术的方法性内容的举例。而有关非洲艺术与毕加索绘画的探讨，是我《人类文明与图形表达》一书中的一章（此书并未完成）。此次由湖南美术出版社出版我一系列有关哲学与生命探讨的书，并附有丰富的插图，乃为之序。

史作柽于新竹

目录 | Contents

第一章　CHAPTER　1
导言
Introduction

非洲黑人雕刻的原始艺术，到了毕加索手上，

成为纯几何造型的《亚威农的少女》，

而后又形成以立体主义绘画影响及于整个现代绘画的大风潮。

说起来，这是一个耐人寻味而又极为重要的，有关整个现代绘画关键性的问题。

　　其实这并不是一本讨论艺术的专书，但是它全部的论题都围绕着艺术在做一种全面性的探讨，甚至它起始性的中心题旨也是艺术世界中的一个重要议题。所以说，尽管它不是一本艺术范围之内的专书，我却想以一种更宽广的视野为艺术本身或有关二十世纪艺术的一些根本问题，完成一种基础性的审视。此事说来话长：我足足有二十年以上的时间没有从事绘画工作了，但其中有个问题始终在我的脑海里，没有离开过半步。那就是：到底现代艺术或绘画和原始文明或原始艺术之间的关系究竟为何？或更具体来说，即到底黑人雕刻和毕加索有何关系？若更精确言之，即到底毕加索的《亚威农的少女》（Les Demoiselles d' Avignon）和非洲黑人雕刻有何关系？

　　关于这个问题，我们当然可以找到许多参考资料。但就我所知，不论是艺术评论家、艺术史家或艺术家本身，他们多只是指明此事实的存在，或加以形式上的描述或解释，而关于一种真正具有深度美学或哲学人类学的完整解释却多付诸阙如，因此，这也引起我更深切的探讨之心。

　　一般而言，在我们找得到的有关立体主义的资料中，几乎百分之百都

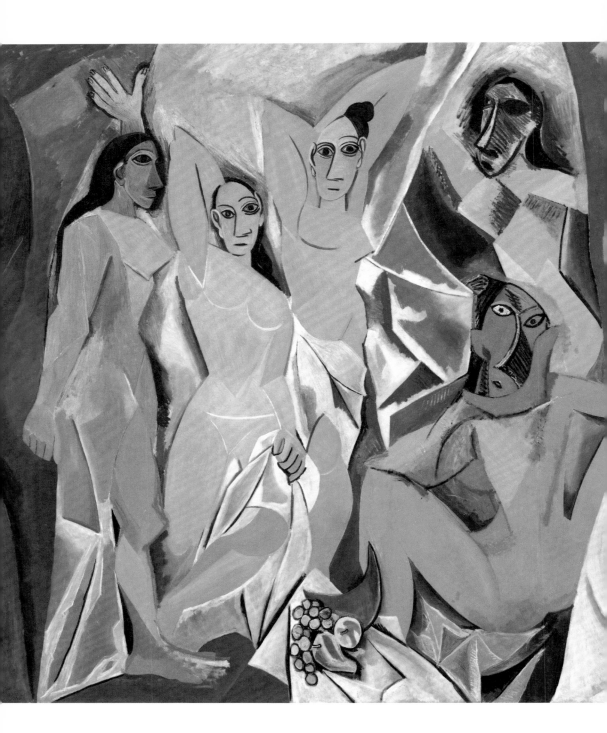

是《亚威农的少女》创生后，所完成的一些延伸性的说明、发展或形式分析性的理论，至于《亚威农的少女》之所以创生的原创性理论说明，可以说是绝无仅有。而创造《亚威农的少女》的作者毕加索却又三缄其口，几乎从没有过有关其创造的理论说明。当然，这使我们对于《亚威农的少女》得以创生的创造性理论的了解就愈加困难。

　　也许，从另一方面而言，这个问题并没有那么严重，因为至少有艺评家或史家并不认为非洲黑人雕刻与《亚威农的少女》之间，有很大而必然的原创性关系。比如说：李德（Herbert Read）及希尔顿（Timothy Hilton）就是其中最具代表性者。这二位艺评家或史家都是英国人，其个性与毕加索故乡的西班牙人的个性，在先天上多有所不同。因为西班牙有特有的斗牛、舞蹈、吉他音乐，画坛上更出过格列柯（EL Greco, 约 1541—1614）、委拉斯开兹（Diego Rodríguez de Silva y Velázquez, 1599—1660）、戈雅（Francisco José de y Lucientes Goya, 1746—1828）等名家，其艺术风格充满激切、忧郁，甚至悲剧性的民族性，和英国那种重分析的经验论的民族性比起来，有很大的不同。不过，事实上，若就二位专家的实际表现来说，也正是如此。其作品所提供给我们的，多是依据既有绘画作品或雕刻作品的数据与各相关现实或历史的线索，所完成的一种形式性的分析或解释，翔实而中肯，但对于毕加索特别强调的"艺术非（分析性之）寻求，乃（创造性之）发现"的基本美学精神，几乎不曾触及。

　　所以说，假如史家与评论家，是根据毕加索所言"艺术乃（创造性之）发现"的基本理念，然后再对其既有数据进行形式分析，我们将对毕

1　亚威农的少女　毕加索
　　1907 年　油彩、画布　245cm×236cm　美国纽约现代美术馆

　　毕加索的《亚威农的少女》和非洲黑人雕刻有何关系？这是个有趣又令人深思的课题。

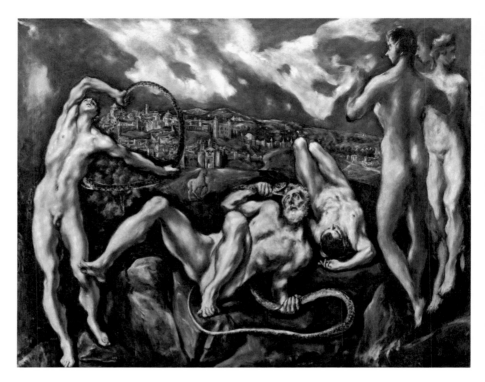

2　拉奥孔　格列柯
　1610 年　布面油画　142cm×193cm　美国华盛顿国家艺术画廊

　　其艺术风格充满激切、忧郁，甚至悲剧性的民族性，和英国那种重分析的经验论的民族性比起来，有很大的不同。

3　宫娥　委拉斯开兹
　1610 年　布面油画　317cm×274cm　马德里普拉多美术馆

　　其作品所提供给我们的，多是依据既有绘画作品或雕刻作品的数据与各相关现实或历史的线索，所完成的一种形式性的分析或解释，翔实而中肯。

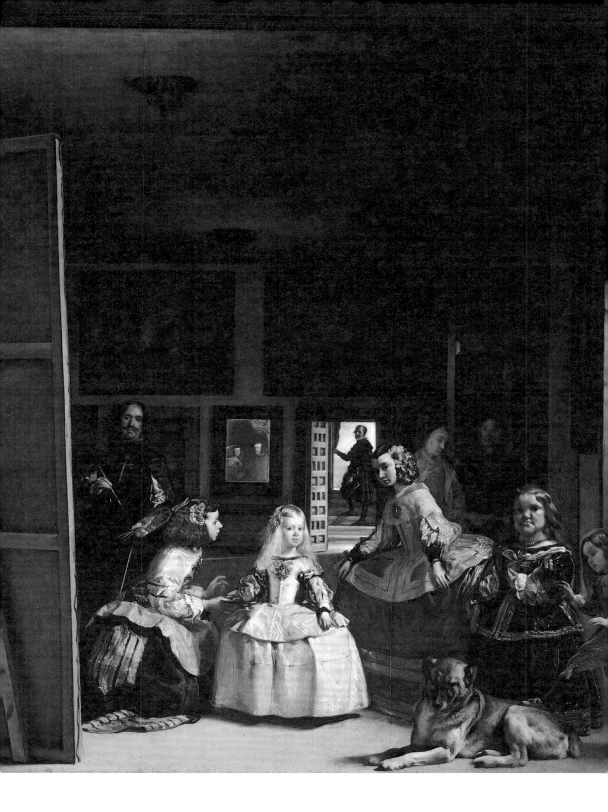

加索艺术的创造性的了解，必能呈现一番新貌，而且此事对《亚威农的少女》而言尤然。只可惜像这种作品，到今天为止，仍旧很少看到。

所以，除非史家或评家有一种和创作者同等次的创造性经验，否则其分析性的理论或解释，大概只能对欣赏者在理性的了解上有所帮助，至于属于原作者创造性的实质部分，则多无帮助。也许这种情形，对于一般和历史或传统有着相关性的艺术表达而言，还不至于有太大的缺失，但是对于这幅为现代画坛带来翻天覆地的革命性的创作来说，就不能不说是一种重大的缺失了。

明了于此，我们可以清楚地知道，以上二位专家认为立体绘画之得以创生，与其说多受非洲雕刻影响，倒不如说更源于塞尚影响的说法，是可以理解的。但是，在另一方面，我们想想看，以塞尚那种追求绝对、实体、重色彩的重叠法及对自然形上要求的绘画精神，就算是他也注重几何的基本造型，我们真的由此可导出立体绘画或《亚威农的少女》来吗？

如不可能使立体绘画直接自塞尚导出，那么，在个性与追求精神上，与之有着极大差异的毕加索的天赋，到底又是在塞尚影响下，增加了什么新的强烈的因素，才能使毕加索一反整个欧洲绘画传统，而画出《亚威农的少女》，以成就其立体绘画的可能呢？

其中最明显的因素，恐怕仍在于非洲黑人雕刻上。关于这一点戈鼎（John Golding）有比较清楚的分析与解释，但他的论点，仍在以一种二元或多元统合的方式，来解释毕加索独创艺术的真精神与价值。如他以多视点的整体造型来解释《亚威农的少女》画面的形成，以感性到理性、具体

4 森林中的精灵 毕加索
1908 年 油彩、画布 185.4cm×108cm 俄罗斯圣彼得堡俄米塔西博物馆

毕加索一反整个欧洲绘画传统，画出了崭新的立体绘画。

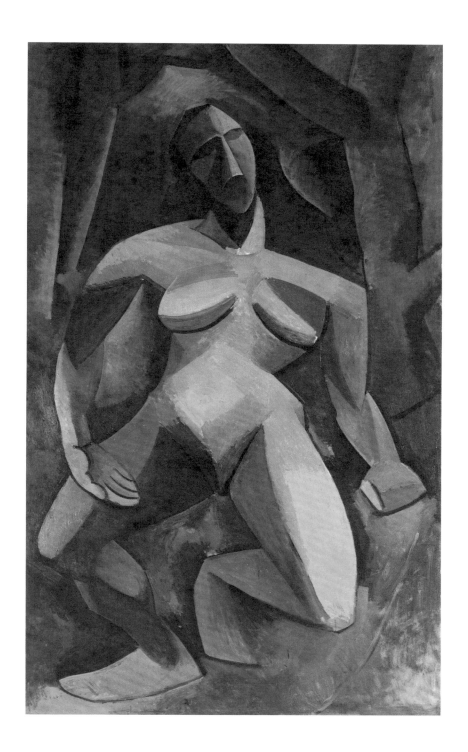

到抽象、片面到整体的二元统合的方式来解释《亚威农的少女》的精神或美学价值。但像这种介于"分析"与"统合"的分析性理论结构，若拿它来应用于一种人文世界中的表达事件，从事分析、解释或理论的工作，它可以说是有效的；若拿它来应用于全无任何分析或"分析""统合"理论的原始文明或原始艺术时，它的有效性是颇令人怀疑的。所以，在戈鼎的《毕加索传》中，我们只能说，他对非洲黑人雕刻和毕加索创造《亚威农的少女》间的关系，采取了比较强而有力的肯定态度。但对黑人雕刻和《亚威农的少女》间充分的美学性创造关系的阐明，恐怕仍在未定之域。

所以，在参考许多文字性资料之后，我不可能不更进一步地面临一个新问题的挑战，那就是，如果艺术存在的实质在于创造，而创造就是创造者以他自身存在的实质，在某种必要的状况下，将他所需要的形式性的表达，自然如直觉般地予以迸现而出，那么，我们到底要怎样去了解非洲原始艺术，并使之创造性地导向于《亚威农的少女》革命性的诞生？

很明显地，这已不是一个单纯的艺术专业的问题。说得具体一点，这已是一个有关人类文明及其创造性表达的问题，而艺术只不过是人类文明中创造性表达最具代表性的一环罢了，它无法整体性脱离于人类原创性的表达世界。就是因为如此，我不但开始认真地探索非洲艺术的问题，甚至以一种更广泛、宏观的角度，来看此一给全世界带来深远影响的二十世纪新艺术创始代表作的诞生。

对我来说，一件作品或一次创作，如其影响所及是全面、世界性的，那么事实上，我们就不能单纯以它所属的专业性眼光来认识它。比如

5　葡萄牙人　乔治·布拉克
1911 年　油彩、布面　117cm×80cm　瑞士巴塞尔美术馆

所谓的立体绘画，实际上只是《亚威农的少女》的延伸，甚至只是一种形式上的理论延伸，这种说法可说是在立体绘画了解上的一大缺失。

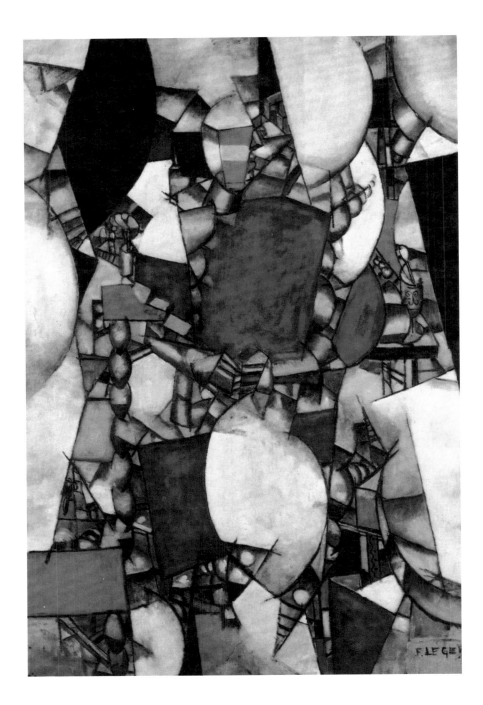

说，在一般专业范围内，时常有两种不甚完整的观点来解读立体绘画或毕加索的创作天才。其一是说，一般所谓的立体绘画，实际上只是《亚威农的少女》后的延伸性绘画，甚至只是一种形式上的理论延伸，并不一定真及于《亚威农的少女》当初属于毕加索本身原创性的动机与形式上的完成。所以，如果我们所谓的立体绘画，只及于《亚威农的少女》以后的布拉克（Georges Braque，1882—1963）、格里斯（Juan Gris，1887—1927）、默林杰（Jean Metzinger，1883—1956）或莱热（Fernand Léger，1881—1955），那么，我们很可能就此把《亚威农的少女》中属于毕加索本身原创性的本意或天才式的灵感完全置诸脑后。说起来，这也不能不算是关于《亚威农的少女》或立体绘画在原创性了解上的一大缺失。

其二是说，如果我们对于立体绘画的原创性的了解，无法从《亚威农的少女》以后延伸性的绘画中得到完整的了解，而必须诉诸《亚威农的少女》本身之得以诞生的原创性的挖掘与了解，那么同样的，我们对毕加索整体艺术的了解，也无法从《亚威农的少女》变化无穷的表达现象上获取完整的了解，甚至更不能只从其变化无穷的造型上，来论其才华；反之，而必须是彻底挖掘出毕加索整个艺术变化过程的关键性原创结构，才能算是获得一种中心性的了解。毫无疑问的，此一作为毕加索整体艺术关键的中心者，仍在于《亚威农的少女》。当然，其说明是非常复杂的，有待后面慢慢道来。

了解了以上所言专业性说明中可能存在的疏失，然后来看所谓以一宏观的方式，来看《亚威农的少女》得以创生的原创意义或内涵时，我想我们可以从两个线索上着手。其实，这也就是我把《亚威农的少女》提高到

6　穿蓝衣的人　莱热
1912 年　油彩、画布　194cm×130cm　瑞士巴塞尔美术馆

我们对于立体绘画或毕加索的原创性，必须是彻底挖掘出毕加索整个艺术变化过程的关键性原创结构，才能算是获得一种中心性的了解。

中心性的地位上，来加以深切探讨的原因。

一是时代的线索：时代与其说是社会的，不如说是文化的。在1920年前后，具有代表性的西方文明有：现象学、存在主义、现代科学（如相对论、量子力学、非欧几何、集合论及符号逻辑等）、现代艺术、人类学等。不论它们所探讨的问题和方向有多么不同，它们却有一共同特色，那就是"反传统"。但在此二十世纪反传统的大风潮中，如以一般性表达的世界而言，其中表现最为清楚、决裂、彻底，并深具普遍影响力的，莫过于绘画艺术。其实，这就是立体主义的形成，而《亚威农的少女》更是其中之首创。所以，这也就直接或间接地形成了我要去探讨《亚威农的少女》的重要因素之一。

二是历史的线索：如果在时代的线索中，我们以一宏观的方式，在一广大文化领域中，来看待《亚威农的少女》的特殊意义，那么，在历史的线索中，如果我们仍以宏观的方式而为之，那在此所谓的历史，就不再可能被局限在有文字记录的人文世界中（如公元前2000年以后），而必须涉及文字出现前的原始时期，如自公元前30000年直到公元前2000年（或洞窟文明"Cave Culture"时期）。

我之所以要这样做，有一个重要的原因。即在人文文字表达的世界中，有一个既重要而又根本的问题，几乎一向被故意地忽略着，此即在文字世界中，文字是人文世界中最重要的工具，但当我们使用文字时，我们刻意注重的，只是我们用文字所说出来的东西，至于文字本身，在一般的情形下，总被看作是业已存在的既有的自然事实，我们只要拿它来用就好了，而对文字本身并不注意。但是这样的结果就是使人只知文字的应用，而忽略文字发生性的存在事实。其实，这就是对人文、文字或文明与工具等非宏观的看法所产生的结果，或即只涉及文字的使用，而不涉及其他。

　　假如我们真以宏观的方式，来看此一有关人文文明中的文字之事，并在文字使用范围以外，我们可以得到两点最重要的好处：

　　　1. 如真及于文字使用的范围之外，即真及于文字发生的世界，即原始，即文字的原始性的存在基础世界。若更进一步来说，即可超越人文城市文明中人与文字相关的世界，而直达人与自然直接相关的领域。或人不再只看到以文字所指的世界，而使人直接真实地看到自然本身。

　　　2. 同样的，离开文字使用的世界，即离开以文字所述内容的世界，并真实而正面地看待文字本身作为"工具"一事，亦即恢复文字本身作为工具一事的原本真实的位置。如自使用以至于发生，自原始以至于人文，自文字以内至文字以外等。很明显地，在此原始文明的宏观世界中，我们所习惯的人文文明的文字性表达工具，就不再可能被视为几乎唯一的表达工具。换句话说，所谓人类文明的表达工具，就不再可能被限于一种我们所习惯的文字或符号性的表达工具范围之内；反之，必须及于文字以外，此即使人文性的文字工具成为由可能的图形（如图腾、面具、洞窟文明等）与声音（如公元前30000年前）组成的人类原始基础性的表达世界。

　　这样我们不但可以更清楚地以一基础的方式，来了解文字存在的事实，同时，更可由此而深及文字以外的表达世界，如图形表达、声音表达等。事实上，我们所谓的真知自然，或建立起文字以外人与自然的直接关系，也唯有在人超出于文字使用的领域，并深及文字以外的图形或声音表达时，才能真实地有所触及。或者我们对于原始文明的真实了解，也应当作如是观。

　　其实，我也深深地知道，以上所言已涉及一个非常复杂而庞大的，有关表达人类学、哲学人类学或形上美学的问题，同时，我也就其探索了不下十年之久，也写过四五本书，所以像以上简略的叙述，是无法将其中详

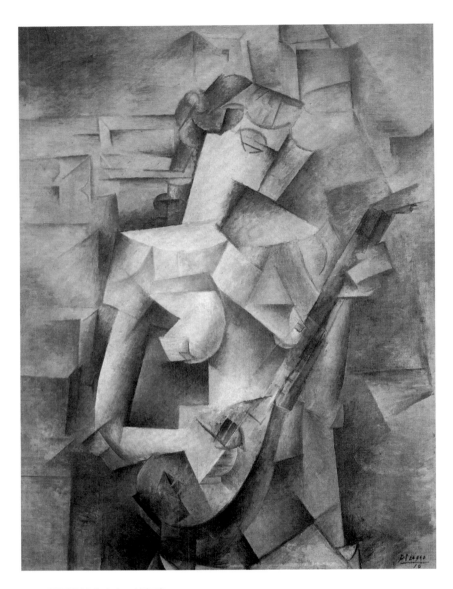

　　所谓纯粹绘画，即是创作者于二度空间平面上，以全属他自身的感觉、涵养与技术，制造出全属他自身原创性的造型或画面，而不借助于其他。

8 即兴创作 28 康定斯基
1912 年 油彩、画布 110cm×160cm 美国纽约古根海姆博物馆（所罗门·R.古根海姆捐赠）

二十世纪的抽象绘画以纯"几何"式的造型，为西方绘画做了一次画面上的彻底的大改革。

情仔细地来加以说明的。在此我真正要指出的是，在漫长的人类历史的表达世界中，属于文字外的图形表达问题，因为这个问题不但关系文字出现前的原始表达，也关系着二十世纪非常特殊的绘画性的图形表达。虽然关于其中详细情形不能一一道出，但至少我们已指出原始时期与二十世纪的绘画因"图形"表达而相关的关键。至于详情，我们在后面再慢慢道出。

　　我们都知道，二十世纪的西方艺术或绘画和十九世纪的有非常大的不同（尤其自1907年以后），当然和文艺复兴以来的西方艺术更是不同。如今时过境迁，面对历史既有事实，我们都看得很清楚，其间根本的差异，即在于二十世纪绘画所特有的所谓"纯粹绘画"（pure painting）上。所谓纯粹绘画，即是创作者于二度空间平面上，以全属他自身的感觉、涵养与技术，制造出全属他自身原创性的造型或画面，而全不借助于其他。其实所谓不借助于其他，即不借助于其他与"文字"有关的历史性事物，如宗教、神话、传奇等。二十世纪西方文明所谓"反传统"具体的意思，即在于反一切既有的文字性记录的故事或规范，整个文明如此，艺术或绘画亦然，即在于反一切既有的文字性记录的故事、规范或造型。而其中表现得最为彻底且影响深远的，莫过于《亚威农的少女》，它实在是一件在表达性文明及其理论上，值得一再被彻底研究的作品。

　　当然，所谓反传统绘画，并不只有立体绘画或毕加索的作品，它早在二十世纪初期的欧洲，几乎是一个极其普遍的风潮。甚至严格来说，我们可以把此一风潮的起始点，推溯至印象派绘画以前具有充分革新精神的自然写实派的库尔贝（Gustave Courbet, 1819—1877）。然后通过前后期的印象派绘画发展，至1910年后，终而产生三个彻底反传

9　蜂鸣的机器　克利
　　1922 年　水彩、画纸　64cm×48cm　美国纽约现代美术馆

　　蒙德里安、康定斯基、克利等的几何造型几乎可以说和原始艺术无任何瓜葛，仍属一种彻底的西欧式的绘画艺术，这和毕加索立体式的现代绘画有很大的不同。

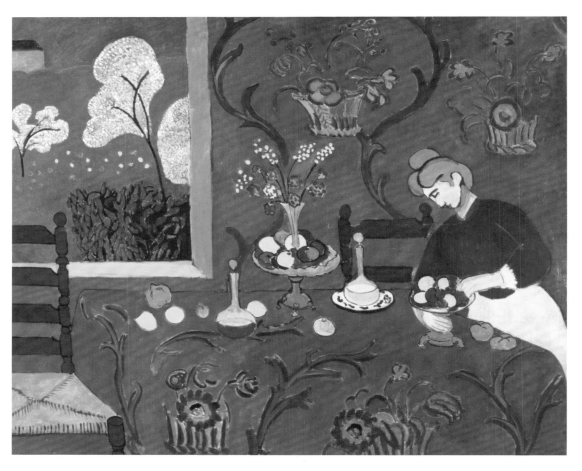

10　　红房间　马蒂斯
　　1908—1909 年　油彩、画布　180cm×245cm　俄罗斯圣彼得堡冬宫博物馆

　　野兽派的马蒂斯、特朗、弗拉曼克等，都是原始艺术爱好者，但要说从他们的绘画中，导出一种纯几何式的立体绘画，那几乎是不太可能的事。

11　伦敦池　特朗
1906 年　油彩、画布　66cm×99cm　英国伦敦泰德艺廊

　　现代艺术中的关于"原始"的问题，一如其反传统的存在，也是一个非常普遍而重要的问题。

8
9
　　统的抽象绘画大师，即蒙德里安（Piet Mondrian, 1872—1944）、康定斯基（Wassily Kandinsky, 1866—1944）及克利（Paul Klee, 1879—1940）。在此三位抽象艺术大师身上，都具有一非常重要的共同特色，即以纯"几何"式的造型，为西方绘画做了一次画面上的彻底的大改革；不过，他们的几何造型几乎可以说和原始艺术无任何瓜葛。换句话说，尽管他们都是反传统绘画的大家，但其作品仍属一种彻底的西欧式的绘画艺术，这和毕加索立体式的现代绘画有很大的不同。

　　原因一是毕加索是西班牙人，西班牙属南欧，虽然他到了法国之后，几经熏陶与磨炼，才得以成为世纪性的艺术家，但追根究底，他仍是一彻底典型的西班牙风格的创作天才。同时，由于地缘的关系，其在与非洲艺术或文化的接触或内在之酝酿上，也比法国的更为接近。所以，当他

12　马戏团　弗拉曼克
1906 年　油彩、画布　60cm×73cm　私人收藏

　　所谓反传统绘画，并不只有立体绘画或毕加索的艺术，它在二十世纪初期的
欧洲，几乎是一个极其普遍的风潮。

以几何方式呈现现代绘画一大根源性的主流时，自与西欧三大家有所不同。其几何性不是西欧传统性的（如西欧源自希腊几何学），反而与原始或非洲有着不可分的关系。我想，这也是我们探讨现代西方绘画或《亚威农的少女》时，不可忽略的一点。

这样一来，我们就肯定了毕加索的《亚威农的少女》与原始性几何之间的关系。但这个属于现代艺术中的原始问题，一如其反传统的存在，也是一个非常普遍的问题。其著名者，如印象派绘画的凡·高（Vincent van Gogh,1853—1890）、高更（Paul Gauguin, 1848—1903），野兽派绘画的马蒂斯（Henri Matisse, 1869—1954）、特朗（André Derain, 1880—1954）、弗拉曼克（Maurice de Vlaminck, 1876—1958）等，他们都是原始艺术爱好者，但是要说从他们的绘画中，导出一种纯几何式的立体绘画，那几乎是不太可能的事。那么，在此我们亟须问的是，为何作为原始艺术的非洲黑人雕刻，到了毕加索手上，会变成一种被当时所有艺术家反对的纯几何造型的《亚威农的少女》，而后却又形成以立体主义绘画影响之于整个现代绘画的大风潮呢？说起来，这算是一个极其耐人寻味而又极为重要的，有关整个现代绘画关键性的问题。

以上我们罗列了一些探讨《亚威农的少女》必要的有关原始与几何的线索，在此，我们不能不再稍稍提及一般所肯定过的，即《亚威农的少女》受到了塞尚的影响，事实上，我们也不能不承认如此。我们必须要弄清楚的是，在当时，重要画家受塞尚影响乃是一普遍事实，其中却只有毕加索才成为立体绘画的创始人。所以就其实情而言，若我们能肯定《亚威农的少女》受了塞尚的影响，也就能够完整、正确而彻底地解释立体绘画作用在毕加索身上的完全因素。另一方面，塞尚与毕加索之间，在个性、背景及对艺术的追求上都有很大的差异，所以，当我们谈及《亚威农的少女》受塞尚影响一事时，如果我们并不满足于一些画面或造型技术上的比对的话，那么，塞尚与《亚威农的少女》之间是否必定存在一些相关性，这是值得我们进一步探讨的。

第二章　CHAPTER 2
我的一段经历
An Experience

艺术真正的来源或根源，其之所以异于科学，
所依靠的是感觉，而不是形式，
而形式也只不过是艺术的一种方便的取材、暗示或借鉴罢了。

　　到此为止，我已经把本书中的中心题旨以及一些有关的线索，做了一次概括性的描述，下面我们就可以对这些可能的论点，进行一些较详尽的说明、扩充或解释。不过，在正式讨论以前，我还是再描述一下当时我进行这个工作以前所关注的一些预备性的关键。

　　1995年7月，当我心理上都准备妥当后，我开始上路，到美国各大博物馆去寻找一些必要的感觉、参考或数据，当然能去一趟非洲最好不过，可惜……

　　我先到纽约大都会艺术博物馆去看一些有关非洲的作品，并没有很大收获，也许是行程未定的关系吧！而更重要的是，我要到美国纽约现代美术馆（MoMA）去看《亚威农的少女》。第四天，我终于站在《亚威农的少女》面前，虽然这是我第三次看到它，但我的感觉和第一次实在没什么不同，只是感觉的强度可能有些减弱，但第一次的强烈感觉也可能和它的高知名度有些关系也说不定。不过，无论如何，与《亚威农的少女》同时展出的霍安·米罗（Joan Miro, 1893—1983）和莫奈（Claude Monet, 1840—1926）作品来比，莫奈给我的感觉最弱，米罗的是有普遍人类语言性

13

13　猎人（加泰罗尼亚风景）　米罗
1923−1924 年　油彩、画布　65cm×100cm　美国纽约现代美术馆

　　米罗的抽象作品的特质是属于普遍人类语言性的，给予观者无限的想象与感触。

的，而若只以艺术或美学性的感觉而言，《亚威农的少女》给人的感觉确实最强。

而我们也可以清楚地知道，一般所熟知的立体派，只是《亚威农的少女》以后衍生出的具有分析性的立体绘画，如毕加索《佛雅（Ambroise Vollard）的画像》和《卡恩维勒（Daniel-Henry Kahnweiler）的画像》，以及布拉克、格里斯、默林杰或莱热等作品。《亚威农的少女》之后具有分析性的立体绘画，它们和《亚威农的少女》本身，在未经分析性接受的实质性潜在的立体本意方面有很大的差别。在此我们也可以肯定地说，《亚威农的少女》中所含有的潜在的立体主义实质和其后的分析性发展，或和一般所熟悉的立体主义，根本上是两件事。所以，假如在此我们不能清楚地分辨，却习惯性地以《亚威农的少女》以后的立体绘画为立体主义，实际上，就是没有认清《亚威农的少女》的存在实质。关于这个大问题，也留待后面再谈。

一想到第一次看到《亚威农的少女》的情形及感觉，不觉地就会联想到当时年轻气盛的毕加索费了九牛二虎之力，画出了此得意杰作，向人展示时却被所有画家奚落而反对的情形。只有二十四岁的年轻画商卡恩维勒认为《亚威农的少女》是一幅伟大的作品。后来有人问他为什么如此认为，他只回答说，他自己也说不出是为什么，他只是"感觉"如此。

这是一件令人警觉又令人觉得有趣的事。从此更引发了几个需要加以深切考虑的事，比如说当一幅重要的艺术作品第一次出现时，所有的大画家都反对，甚至谩骂，却只有一个不经世的年轻人，以他说不出的"感觉"而赞扬。试问此一和诸名家大不相同的"感觉"究竟所指为何？

当一幅重要的艺术作品第一次展出时，绝大多数人的反对，是不是由于此作品的实际表现，已超出大家所习惯的既有方式，导致难以判断而任情反对之？还是说，大家果真有能力判断而判断之？还是说两者浑然不分，而呈现其判断的权威，实际上却又对其自身所判断的种种无所自知？

当一幅重要的艺术作品第一次出现时，由于它只是刚刚出现，尚未有

14

延伸性的作品存在，是否人只能以一种纯粹的感觉去和它接触，而无法从事任何分析性的形式了解？因为所谓分析，其实就是一种延伸性形式的了解，或一如先有《亚威农的少女》而后有分析性的立体绘画。这样一来，是否已离开了第一次原创的出现，而无法再现真正第一次原创的实质？

后来，我离开纽约，到了华盛顿。除了国家艺廊外，我也去了非洲艺术博物馆。严格来说，我并没有得到我热切预期的关于非洲艺术的了解或感觉，不过至少在非洲艺术博物馆中，我已深切地体会到非洲艺术的生活性。它和人文世界中美术馆的艺术世界是多么不同。但是在另一方面，要想使一个习惯于了解那些伟大的专业艺术家，并在美术馆中寻求艺术存在的"文明人"来说，真能完善地去体会一种既无专业艺术家、更无美术馆的全然生活性的艺术存在，将是一件多么困难的事，更何况我地处遥远，身边是不论人种或自然环境都全然不同的异国风物！

当我们看到非洲那些相当细腻的生活用具时，如果我们把它们放到博物馆中，以艺术称之，是否我们所谓"艺术"一词，对于非洲文明本身而言，也只不过是一种人文的习惯性形容的强制性加予？也许我们这样想是多余的，但假如我们连那些充斥在人文世界中的文字性形容，都不能尽量地加以排除，又如何能以真正的"感觉"去体会那些只会"形容"身体本身，并以生活本身为艺术的非洲"艺术"呢？

闭馆的时间到了，我怅怅然地自非洲艺术博物馆灯光很暗的地下室走到地上的庭院中，阳光正亮，花簇缤纷。坐在庭院中的铁椅上，独自思忖，人文是无法免除的，但想到至今仍有人采用数千年前的方法制陶，并在大自然原野的树下，安详地生活着（非洲艺术博物馆播放的影片），我们却老远地坐着飞机东跑西跑，到博物馆中寻找艺术，心中的感触是可以想象的。但如果我们是为了彻底地寻找一种属人而毫无修饰感的原本"感觉"，这样做还是值得的！

"文明人"到底遗失了些什么？"原始人"到底保有了些什么？如果

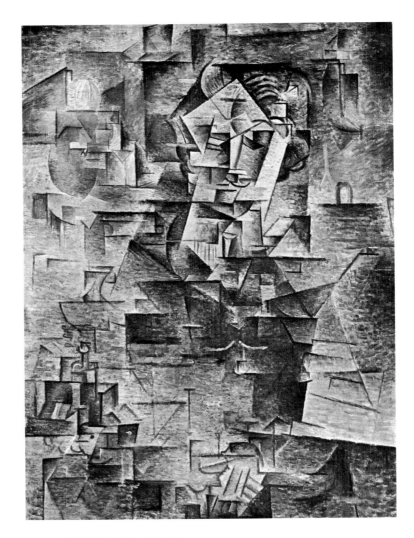

14　卡恩维勒的画像　毕加索
1910 年　油彩、画布　99.1cm×63.6cm　美国芝加哥艺术学院

　　《亚威农的少女》之后具有分析性的立体绘画，它们和《亚威农的少女》本身，在未经分析性接受的实质性潜在的立体本意方面有很大的差别。

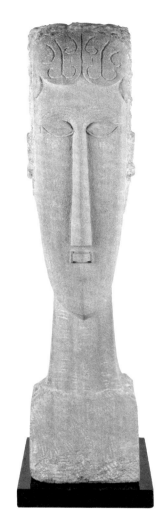

15　女人头像　莫迪利亚尼
　　1913 年　石雕　15.2cm×20.3cm×76cm　美国纽约柏斯艺廊

　　在莫迪利亚尼关于原始的女人头像作品中，我们可以找到一种属人而毫无修饰感的原本"感觉"。

我们所寻找的，不是一种文字形容性的说明、解释或理论，那么，那种真正属人的感觉或艺术到底在哪里？

从华盛顿经辛辛那提，我来到了旧金山，除了新建的现代美术馆外，最主要的，我是要去看亚洲艺术博物馆。没想到，在那里我有了意外的收获。

从东亚馆绕了一大圈，到了非洲馆，在进门不远的右边，我看到了一个面具，顿时，我清清楚楚地告诉我自己，那不就是毕加索吗？心中为之一震。一时之间，我也说不出这种惊讶之情到底何意，不过，那时我也能清楚地知道，似乎我已有所得了。

如今，时过境迁，仔细想来，当时的情形也可以用一切原创性的艺术世界中，所必具有的"感觉的归复"原理来解释。因为一切真正的艺术是无法以艺术品所呈现的既有形式的成果，或其文字性的延伸、比对等方式，来加以实质性的了解或解释的。再者，艺术真正的来源或根源，其之所以异于科学的，所依靠的是感觉，而不是形式，而形式也只不过是艺术的一种方便的取材、暗示或借鉴罢了。当然，"感觉"一事，千变万化，深不可测，很难有定论，不过，下面我们还是依循于此，尝试性地加以说明。

第三章　CHAPTER 3

感觉归复的原理

The Principle of Recovering Sensation

> 形式愈纯粹，与人存在性的感觉愈接近；反之，则远。
> 在绘画世界中，所谓纯形式，多与几何学或几何图形为近，
> 或为了纯形式的要求而进行一种文字性故事或形式的消除，
> 此往往就是一种属人存在性感觉的归复。

如以属人存在性的观点而言，所有的人类文明，无不来自于属人存在性的感觉经验。其实这个道理很简单，人必先存活，然后有所感，而后再以其感知制造工具，来完成唯人而有的文明成果。

此事说说容易，知之更不难，真正"感觉"到却非常困难。除非说，你就是那个文明的创造者，否则人永远只不过是人类文明的被笼络者，而永不可能是用制造工具以形成文明的真正感觉或感觉经验者。比如说，文字就是人类创造或发明的最具代表性的工具。但在一个到处充满文字的人文世界中，大凡人都是在习惯性地应用文字，却极少真正"感觉"到文字得以创生的事实本身。或许在一个到处充斥文字的世界中，人唯一把握文字创生性的"感觉"的是，人不能只是在应用文字，而应创造性地应用文字。其实这就是诗歌或诗歌艺术的存在，也一如所有古文明都必以诗歌而创始一般的原理。

属人存在性的"感觉"，虽然有领导一切工具性文明的可能，但它本身只是一个极其简单的存在事实。若与一切业已具有某种形式性的工具或文明相比，它如无物一般。所以当人的生活一旦被形式性工具所淹没（如文字、符

号），就无法再切实地感觉或印证此一属人存在性感觉的真实存在。

在此情形下，我们只能说，在工具愈简单的时代，人距属人存在性的感觉愈近；反之，愈繁则愈远。其中，文字的存在可说是人类文明进展中的一大关键。

文字出现以前，人类多以自然物为工具（如石器、陶器等），自然与属人存在性的感觉比较接近。但在此特别要加以强调的是，当时既然无文字，自然也就不可能有这些我们在文字中所言的"属人""存在性""感觉"等文字性的形容。唯其如此，他们才可能在不受形式性文字的制约下，比文字世界中的人保有更多属人单纯存活时的自然基础性的感觉。

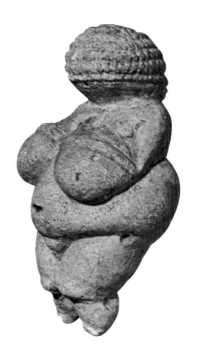

16　维林多夫的维纳斯
　　公元前 25000—公元前 20000 年　石雕　高 11cm　奥地利维也纳自然历史博物馆

文字出现以前，人类多以自然物为工具（如石器、陶器等），自然与属人存在性的感觉比较接近。

这也不是说，"感觉"一事有什么了不起的地方，这只是说，它确是人类存在中一重要的事实，甚至它更是一切属人形式延伸物存在性的基础。如以文字的方式看此"感觉"的存在，直如"无物"一般。或我们一定要以文字的方式去说明此"感觉"的存在，其结果在理论上，恐怕仍只不过是一"吊诡"之物而已。不过，在另一方面，我们也非常清楚，如无此真正属人存在性的感觉，就不会有创造可言。换言之，如无此"感觉"而只有文字而已，那真等于宣布了"创造"的死刑。假如我们在此真想以一种简单的暗示方式，来说明此"感觉"存在的可能，是否可以做如下的设想：

一种宁静中属人澄澈而恬淡的心情，是否强过于千百种文字性的哲学理论或说明？此事并不涉及任何神秘、宗派或学说，而只是一种纯朴而简单的属人存在中的事实或经验。

从表面上看来，此一属人存在性的感觉实在是一种软弱无力之物。甚至若与四五千年文字性的文明世界相比，简直可视其为无物。果真如此，它一方面说明了人只有文字应用的世界，而没有使此文字得以成立的存在性基础的世界；另一方面，更严重的是，它已宣布了现代艺术存在的不可能性。所谓文字的应用，即是以文字记录的故事性的文明，若以西方文明而言，即指早期希腊神话与基督教的时代。假如西方绘画一直保持在以希腊神话与基督教故事为素材的状况中，是否就等于宣布了现代绘画的死刑？

反之，若去其文字性的故事，是否其形式将成为与属人存在性感觉的接近之物？

同理，若原本古代文字性的故事，事实上也存有一种异于文字应用，并与文字的发生有关，或为一文字创造性的应用，那么，它是否亦会在不同的时代中，呈现为一种与属人存在性感觉亦甚接近的另一种形式？

由此可知，所谓历史，往往只是一种人类形式表达的演变史。换句话说，历史只是人类为了保持其属人的存在性感觉，而于某一时空限制的环

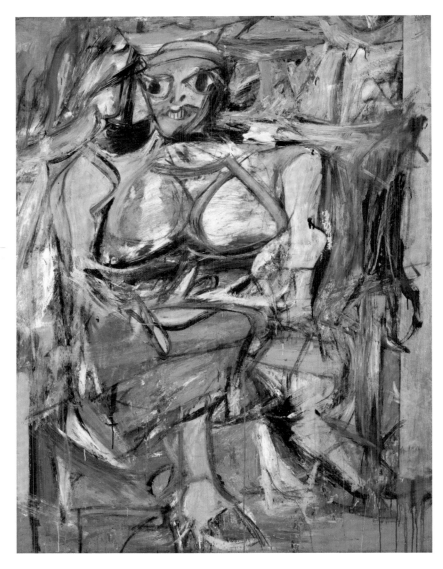

17　　女人一号　德·库宁
1950—1952 年　油彩、画布　192.7cm×147.3cm　美国纽约现代美术馆

　　形式愈纯粹，愈与人类属人存在性的感觉接近；反之，则远。绘画中所谓的纯形式，多与几何学或几何图形为近，这就是一种属人存在性感觉的归复。

境中，所完成的一系列的形式表达，其中尤以艺术、哲学、宗教为最。

在此，我们可以很明显地看出，形式愈纯粹，愈与人类属人存在性的感觉接近；反之，则远。在绘画世界中，所谓纯形式，多与几何学或几何图形为近，文字则为其限制而已。或者为了纯形式的要求而进行一种文字性故事或形式的消除，往往就是一种属人存在性感觉的归复。二十世纪的真艺术，也应当如是观。

若属人存在性的感觉为f_0，那么，由f_0延伸而有的形式表达则为f_1。毫无疑问，f_1与f_0可保持最高度的一致性，或成为最接近f_0的表达。

一般而言，一种创造性的表达，或一种儿童与原始的表达最接近这种形态。

但事实上，在人文文字的世界中，并不可能保持如$f_0 \rightarrow f_1$这样既单纯而又完整的形式表达，因为一切形式性的说明，一如文字的存在，既经形成，即刻便快速发展成各式各样繁复而多变化的工具性的形式系统，如文法、修辞、理论、逻辑，乃至各种社会的进展与变化等，一如自f_1呈现为$f_1 \rightarrow n$之势。

若$f_1 \rightarrow n$的系统，仍能保持$f_0 \rightarrow f_1 \rightarrow n$的一贯性，当然那就是一种发展良好、属人存在性的文明系统。反之，若于$f_0 \rightarrow f_1 \rightarrow n$系统中，将$f_0$消除，而只成$f_1 \rightarrow f_2$、$f_2 \rightarrow f_3$等，那即是将属人存在性的感觉予以消除，并成为以形式或文字而反控人的存在本身之势。

如果说，形式或文字表达，于人而言乃不能免，那么，其中较好的方式，则如下二式：

1. $f_0 \rightarrow f_1 \rightarrow f_2$
2. $f_0 \rightarrow f_1 \rightarrow f_2$

于1中，f_1、f_2之间的变化，如自简单的文字变为复杂的文字，或自描述性诗歌的文字变为理论性哲学的文字，尽管复杂而深具理论性的文字，有着更高度的有效性或说服力，但并不致将f_2完全消除；反之，使

f0→f1的存在成为一种隐含或潜在的基础物，这当然是一种既成熟而有效的形式发展。

同样于2中，f1 、f2 之间的变化，如自文字演变为一种纯符号的科学表达。文字表达若相对于科学纯符号表达而言，当然缺少精确的有效性，甚至有时会呈现出各种矛盾、吊诡或暧昧不明的性质。在此情形下，为了一种需要，有时我们确实可以放弃文字而用纯符号表达。但就此我们会以科学为唯一，并在放弃文字表达之余，也将f0也一并消除在外，那就足以将文明导向歧途，并有陷于非人性的可能。我想所有一流的科学家都必深知此事，所以爱因斯坦不但主张想象，更称詹姆斯·麦克斯威尔（James Clerk Maxwell, 1831—1879）为诗人，甚至认为海森伯（Werner Karl Heisenberg, 1901—1876）有其独特的美学精神。

在人类文明世界中，一种不尽理想的形式，可以成为隐含物，甚至亦可以被消除。但一种属人存在性的基础感觉，只可能被隐含而不可被完全消除（其实要消也消不掉，顶多只是被文字性的故事文明所掩盖）；若一旦被硬性消除，那么，整个人类文明将会呈现各种不同程度的歪曲、冲突、偏向，甚至是杀戮的结果（如政治上虚假不实地为正义而战等）。

一般而言，在整个上万年的人类文明发展史中，我们就其形式表达方式可以大致分出三个不同时期：

1. 器物文明时代：是指人类发明文字前的陶器及石器时代。
2. 文字文明时代：是指自公元前2000 年人类发明文字以后的时代。
3. 纯符号的科学文明时代：是指早自希腊几何学降至近代伽利略物理学出现以后的时代。

毫无疑问地，在此三种文明中，器物文明因在文字出现以前以自然物而成就其工具，距自然最近。而其距自然最近，其实就是距属人存在性感觉最近的意思，因为所谓"自然"与属人存在性的"感觉"，可以视为

同义语。在当时，人与自然间并无任何人为抽象的工具介于其间，是以其"感觉"最直接、纯粹而简单。当然这并非是说，所有原始人都高于文字出现以后的文明人，而是说人类在不同时代所必须具备的某些基本性质不同，而且同时代的原始人本身也必有才华高低之别。

文字是人类最早发明的、有系统的抽象性符号的工具，从此人类在人与自然间树立了一层人为性的媒介物，不再如器物般使人在自然直接操作下生活。其好处是给人增加了一种有效性的操作工具，其坏处是由于愈来愈多文字性的思考或形容，直接或间接地将那一扇人与自然间直接反应的感觉大门，在不知不觉间予以关闭，而任凭一些文字性故事或形容习惯性来控御。所以说，文字若与器物相比，其距属人存在性感觉稍远。

若文字是器物的人为操作化的"合理性"系统，那么，科学的纯符号表达，就是文字再次用于人为操作的合理化系统。其精确的有效性，当然更高于文字很多，但同样地，也由于科学纯形式系统的精确有效性，使它成为比文字更高于属人存在性感觉的纯符号性抽象表达。从表面上看起来，科学是比文字性的故事文明更近于自然之物，但实际上，一切作为科学探讨的对象的存在，若不经过文字的转化，是很难使人有真切的把握。如科学以"原子"一词所探讨的原子性的自然，或"原子论"一词，亦当作如是观。

再如原子论由希腊文字性的原子论，最后演变为近代纯数学性的原子论等。

人类文明愈形式化、理论化、抽象化或方法化，离真正整体性的自然就愈远，最后所得，永远都只不过是一种方法化的部分自然。换句话说，也就永远得不到一种全然属人存在性的感觉，其所得只是一种属人部分被强调或进行方法性分析后的部分感觉，如个别的视觉、听觉等。人只有在全自然的背景中，以全自然的身体而产生的感觉，才是被任何文字或符号方法性肢解以前、真正属人存在性的感觉。一种由全自然的身体而有的部分感觉和一种部分被强调后而有的部分感觉，其间的差别，岂可以道里计！

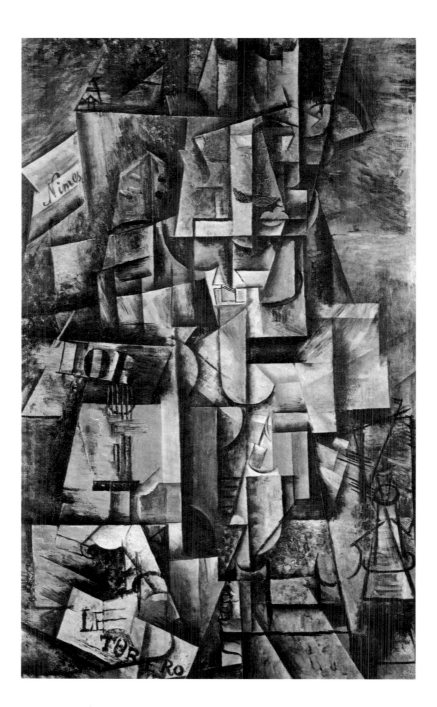

　　我们试想看，如果我们整日在进行文字性的思考或纯符号的操作，我们还能真实地保持一种全自然身体的存在吗？尽管全自然的身体本身依然是存在的，是否在文字、符号等工具的繁复操作过程及有严密技术或方法、制度的庞大社会生活的控御下，那种原本属人本身存在性的全自然的身体，早已被肢解，而成为一张漏洞百出、支离破碎的"感觉"的网？除非我们像真正的艺术家一般，以其澈然的洞悟力，坚毅地摆脱一切加予他的历史性文字或符号的形式性枷锁，唯向忠于他自身的"自然"的"感觉"回归，并成为文字、符号或造型自由而创造性的应用者，却不被其形式或故事而反控，否则，大凡人都会被文字或符号的形式或故事所笼络，失其"感觉"，以至于无所终处的地步。

　　文字乃一图形与声音的组合物，图形属视觉，声音则属听觉。换言之，文字即视觉与听觉自属人全自然身体经分离并个别化后而有的形式组合物，其与属人全自然身体间所必形成的差距或距离可想而知。因为一种缝合在全自然身体中而有的视听和离开全自然身体的背景而有的视听，其差别岂可以道里计！同理，我们以文字性的思考而有的视听和以全自然身体而有的视听，其间差别亦不可为不大。所以说，全自然身体的视听是一回事，个别化的视听则又是一回事，而在文字思考制约下而有的视听更是另一回事，三者之间若毫无分辨，那就等于说，只有文字而无"自然"与"感觉"，其结果如何，思可知之。

　　科学的纯符号表达，基本上是由文字的再次形式合理化而来，如逻辑等。所以科学所得的"自然"，永远只是以其形式的方法所控的部分而

18　痴狂　毕加索
　　1912 年　油彩、画布　134.6cm×81.3cm　瑞士巴塞尔美术馆

　　毕加索以澈然的洞悟力，摆脱了历史性文字或符号的形式性枷锁，唯向忠于他自身的"自然"的"感觉"回归，成为文字、符号或造型自由的应用者。

19　　法兰西剧院广场　毕沙罗
　　1898 年　油彩、画布　72cm×90cm　美国洛杉矶艺术博物馆（乔治・加尔・德・席尔
瓦夫妇收藏）

　　早期印象派采取科学式的外光法，确实是新绘画的肇始，但也是印象派绘画
中较弱的一环。

已，既无涉于属人本身的存在系统，更无涉于整体性自然本体的世界。只有当我们的观点着重于因人而有的延伸的认知世界，我们才会发现科学符号性表达的精确性及其几乎可无限延伸的广大的知识领域。当我们一旦以一种存在性的还原方式，深及于属人本身整体性的存在，或自然本身整体性的实体时，我们才会发现科学客观形式性表达的软弱无力，甚至完全派不上用场，如有，恐怕也多在一反证的情况中。

尤其当我们不会被科学伟大知识性的成果所吓倒，同时更能深及于所有一流科学家所必具备的属人原创性想象的基础能力，我们就会清楚地知道，科学的纯符号表达本就来自于文字的形式合理化系统，所以尽管它的技术性发展已达到几乎可控制整个人类生活的地步，但实际上，它不一定真的可以涵盖整个文字所涉及的世界（如诗歌）。所以，不论是艺术、哲学、道德或宗教，若一定要借助于科学，或对科学采取一个对立的态度，往往就是由于对自然、人类、文字、符号，乃至视听等，无法获得一清晰的有关人类根源性表达的了解。

由人类的存在延伸出的各种不同的文明（如科学与艺术等），确实是分门别类，各司所职。但如果我们以人类文明的发生性的根源或历史，来看各文明间存在的状况时，我们可以发现，人类文明是不可能是由一种哲学理论或形式精确的科学而开始的；反之，早期或上古的文明，尤其是公元前3000到公元前2000年间最早王国出现的时代，都曾有过诗歌性文明的起始，但由科学或哲学等理论为其起始的文明是绝无仅有的。虽然如此，但在另一方面，我们也可以认为理论性的文明，乃文明进步而后有之。不过，在此我们必须要考虑的是，所谓进步的文明，其所指只是由属人自然存在性的感觉或全自然身体的世界加以延伸，而成就其形式性简化的理论系统或世界的话，那么，我们所谓的"进步"一词，在二十世纪中，实有再加以认真考虑的必要。同时，也正因如此，大凡出现在二十世纪中的实质性的重要艺术或哲学，都站在与形式性理论或科学相反的立场上。因此，在此假如我们把艺术看成是一种面对一切形式性理论，直接趋

向于属人存在性的感觉而归复的实质表达，也实不为过。或者，作为现代
艺术起始的印象派绘画，刚好可以给我们一个最具体的说明：

19　　　早期印象派采取科学式的外光法，完成其点描式的色彩绘画，它确
实是新绘画的肇始，但也是印象派绘画中较弱的一环。如毕沙罗（Camille
20　21　Pissarro, 1830—1903）、莫奈、皮埃尔·奥古斯都·雷诺阿（Pierre Auguste
22　Renoir, 1841—1919）、修拉（Georges Seurat, 1859—1891）等即是。其后
23　凡·高、高更出现，用去科学式的点描，以激情与原始的方式作画，其
绘画反而较前者更有力，而且影响也远超过前者。不过，若就整个历史
看，为印象派绘画带来最高成就、其影响也最深远者，并非以上二组艺术
家，而是塞尚。其原因并不难了解，对塞尚而言，科学式的点描是无力的
绘画，而激情与原始更非他个性本色，所以基本上，塞尚所从事的乃一
人文统合方式的绘画。若更具体来说，即塞尚超越科学或原始单纯的效
仿，而成就一种因统合方法与生命而有的艺术，其根本意义旨在成就一种
属人存在性感觉归复的艺术。在塞尚的心灵中，自然实体的存在和属人存
在性的感觉，直可视同一物，或所谓属人的感觉，其实就是对自然的感
觉。这是塞尚自点描改用色彩层叠法的原因，同时也是自表现原始形象改
而为属人本身深层感觉表达的原因，甚至也是他以其形上性的新绘画造型
而领导了整个现代新艺术的根本原因。

自古以来，大凡真正的艺术家或一流的艺术家都有此能力，并朝此
方向尽力到底。次之者，也都必能有志于此，只是未必能真正贯彻，无

20　　四棵白杨树　莫奈
　　　1891 年　油彩、画布　81.9cm×81.6 cm　美国大都会博物馆

如果把艺术看成是一种面对一切形式理论，直接趋向于属人存在性的感觉而归
复的实质表达，那么，由现代艺术起始的印象派绘画，刚好可以作为此观点最具体
的说明。

21 红磨坊街的露天舞会 雷诺阿
1883 年 油彩、画布 131cm×175cm 法国巴黎奥赛博物馆

　　早期印象派采取科学式的外光法，完成其点描式的色彩绘画，充满了夺
目的光彩。

22 大碗岛的星期天下午 修拉
1884—1886 年 油彩、画布 207cm×308cm 美国芝加哥美术学院

修拉点描式的色彩绘画，运用了科学的视觉原理，但背后蕴含着永恒的
意义。

23　星夜　凡·高
1889 年　油彩、画布　73cm×92cm　美国纽约现代美术馆

这个真正属人存在性的感觉之点，它竟是那般有力的根源与基础啊！

他，是其"感觉"未尽纯粹而彻底的缘故。换言之，即"感觉"被一些文字、符号或其他形式性属人的延伸物遮掩，最后竟使我们本身属人的真正感觉完全看不见。除非我们真有一种如塞尚般追求"绝对"的纯朴志愿、能力与智慧，将此遮掩我们属人真正感觉的形式性阻碍，一层层予以揭穿并尽除之，才能使我们心灵中那颗如太阳般的种子，猛然间释放它无限的光芒，向外在一切可能的事物，创造般地照射着。这个真正属人存在性的感觉之点，它竟是那般有力的根源与基础啊！看不见它时，文字为大、历史为大、传统为大、形式为大、符号为大，它小而弱。可是当我们千方百计，一旦真正寻获时，它竟如太阳般自我们的心灵或全生命的根源之点上，无尽发光而照耀，那是真正的有力者啊！它竟在我们自身内真实的"感觉"点上。

那全自然身体的存在，它不属分析，亦不属认知，它唯"感觉"拥有。稍一犹疑，即是属人的延伸，而不再是全自然身体的本身，即无真正的感觉，而只有形式性的说辞。

生命，那关键性的一瞥，它确实不可思议，它也确是一种艺术，甚至一切艺术者，不论中外古今，都必以各种不同的方式向此汇聚而回归。人间若无真艺术，那真是令人死亡也无法忍受之地啊！

真艺术的出现，它是一种唤醒，也是一种安慰。若由此再进一步，即成规范性的道德与宗教。所以道德与宗教，若失去艺术性的基础，实在是一大缺失，并令人难以忍受。同样，艺术也不是一种形式上花样翻新般的争奇斗艳，它是一种令人终生严肃追求的向着属人存在性感觉不止的回归。只是在一个到处充满文字与符号的人文世界中，人为了应付一种极其繁杂的工具操作与组织严密的社会生活，几乎已耗尽全部的时间与精力，也不再有余暇与精神而顾及作为属人延伸物以外的基础性属人存在性的感觉世界。所以，在文明或历史进展的某一阶段里，必有艺术家、哲学家、道德家、宗教家出现，费尽心思，千锤百炼，终于排除万难，将人存在的真实"感觉"和盘托出，并以生命作见证般地将之展现在众人的面

24　　达达浮雕　阿尔普
　　　1916 年　木板着色　18.5cm×24cm　瑞士巴塞尔美术馆

　　艺术也不是一种形式上花样翻新般的争奇斗艳，它是一种令人终生严肃追求的向着属人存在性感觉不止的回归。

25　　自画像　凡·高
　　　1889 年　油彩、画布　65cm×54cm　法国巴黎奥赛博物馆

　　在文明或历史进程里，必有艺术家、哲学家……费尽心思将人存在的真实"感觉"和盘托出，并以生命作见证般地将之展现在众人的面前。

前。就此并非是说此事有多么特殊而伟大，而是以人世迷失的烦琐，来反证这简单而明了的属人存在性的事实或感觉为必存。

人世间，每人都可按照自身所处的时空环境，完成一次切实而属于自身的存在性感觉的回归、把握、描述或评判。至于用何种方式并不是重要的问题。美学的、艺术的、哲学的或宗教的，均无不可。我相信，采用的方式只要是和"人"本身的存在相关并接近的，其结果终会归于属人存在性感觉归复的主题上。除非说，其对于属"人"的探索，只执意于某方式的存在，或只停留在文字出现以后城市文明中的某理论、宗派或任一窠臼性的存在，则另当别论，否则，在以一切寻求存在性的基础，或更以反传统乃至背叛的方式而成立其属人存在的可能的二十世纪，我们除了实实在在地设法重新以一人类学的方式，去展现文字出现前或文字外属人自然身体与其感觉的基础可能外，实在也无他途可循了。除此之外，我们一不小心，不论我们多么聪明或善用文字，仍旧只有重新掉回数千年来，由于熟练地驾驭文字所产生的那些非自然的概念或理论，而足以形成对"自然"各种程度不同的偏向、扭曲、扯离或虚晃不实的情境。就让艺术归复它本质性的真感觉的世界，也让艺术的"感觉"再成为属人或属人文明真正具有基础性的起始者。唯"感觉"才是真正的有力者，而文字的饶舌、软弱而偏离的。

因为感觉属人亦属时间，文字则属空间，所以用文字说明的方式达成感觉所具有的静态空间的意义外，我们仍需要另一时间性辅助原理，来完成此一说明的完整性。而这使感觉归复的原理成为有效的时间性原理，即"瞬间统合"原理。

第四章 CHAPTER 4

瞬间统合的原理

The Principle of Unifying Nature and Culture

> 人以其异于一般动物的记忆与工具性操作的能力，
> 成为空间性文字文明的制造或创生者，一种真正属人的时间，
> 亦即一种灵感、启示、创造或一种属人感觉的真实归复，
> 同时，它也是真正存在力量的发生或所在地。

　　"感觉"之为物，假如我们给它一个名词，或用文字来说明、形容它，它就会变成一个近似于空间性的静态事物。实际上，它本身的存在并非如此，因为真正的"感觉"或"感觉"本身，它是一种动态的事物，甚至它就是一种力量，否则，人类文明根本就不可能产生如文字或符号等的文明现象。或是文字或符号均为空间性的静态物，其之所以有用，多非由于其形式性的存在本身，而是由于其背后所必隐藏的某动机、情绪或感觉。只是当文字或符号一旦发生，人不是将文字或符号孤立起来，发展成一完全有效的形式性的操作工具，就是将文字或符号与"感觉"混同起来，不再能分辨什么是真正属人的"感觉"，什么又是"感觉"的衍生物。不过，不论此二者之间有什么不同，其结果总是一样的，亦即使人只有在文字或符号间进行各式各样的笔墨官司，却不再能真知那"感觉"存在的真力量。

　　以文字解文字，是人文世界一大嗜好。其实，以文字解文字并不能解决任何根本的问题，它只能表示一种人类对文字几乎是无止境的爱好，如其有些过分，那就是被文字所控而无所自知而已。如果说，文字真的可

以产生一些正面的意义，实际上，那也无非是由于属人本身隐约地在文字背后，肯定文字的"暗示"性的意义或功能，而不是由于文字形式本身有以致之。因为，文字本身在其存在性的意义上，它仍是一种艺术，而不是一种形式性分析或推演的说服物。而且这种情形，当我们对文字本身或整体愈有确实的把握时，就愈是清楚地向我们展示出，我们的能力只限于以这一堆文字去说明那一堆文字的情况中，即只有部分的文字及其所指的内容，而不见文字的整体或本身本质性的存在。

文字如此，"感觉"亦然，假如我们一定要用文字来说明"感觉"，一定要分辨清楚"文字"与"感觉"间三种基本功能性的意义：

1. 文字是一种工具、一种形式，而不是一种内容。如果文字真的可以呈现一种内容，那么，那种内容也永远只是由文字可控制的"部分"性的内容，而不可能就是一种全部、整体或实际性的内容。如有，顶多也只是一种暗示，而不可能就是一种明示或一种全然的揭示。

2. 文字既然只为一形式性的工具，那么，我们就必须在它与实体性的"感觉"之间，保持一清楚分辨的能力。否则，稍一不慎，即会形成一种文字与"感觉"的混淆，亦即失其"感觉"的存在性正面的意义，而徒使文字在人的操作下，形成各式各样的形式说辞，最后以至于属人的存在全然迷失的地步。

3. 保持文字与感觉间清楚的分辨，其实并非使文字与感觉全然而分离；反之，而是使它们之间保持一种存在性的相关一致系统。因为一切形

26　尼罗河传说　克利
1937 年　粉彩、棉质画布、粗麻布　69cm×61cm　瑞士伯恩美术馆

一切形式性的文字或符号等，都必是一种属人存在性延伸的结果，是以也都必来自于属人存在性的感觉世界。

26　式性的文字或符号等，都必是一种属人存在性延伸的结果，是以也都必来
自于属人存在性的感觉世界。同样地，于其延伸的终极，仍必向此一属人
存在性的感觉世界而回归。否则，一切形式性的文字或符号，均必将成为
虚悬的不定物，如此不但属人的存在本身会迷失，甚至更会造成各种虚假
不实的矛盾、冲突或毁灭的可能。所以，在一人文世界中，一种感觉与文
字间一致性的回归系统，它需要一种双向的运作体系，才足以完成其存在
性的结构：

　　　　一个方向是感觉→文字。
　　　　一个方向是文字→感觉。

　　从感觉到文字，是一种创造。一如从没有文字到有文字，从没有工具
到有工具，从原始到人文或从无文明到有文明等。而从文字回到感觉，即
一种对属人存在性感觉生活的再造。换言之，无感觉，亦必无文字可
言，但有文字而不孤立之，那么，人必将自文字的终极而向存在性的感觉
回归（如文字所必呈现的矛盾、吊诡等）。

　　当人在创造时，其初必有所不知（如自感觉到文字），当人真有所
知时，实际上，距初创的感觉已有相当距离。在此情形下，假如我们真想
在创造与有所知，或感觉与文字间无所偏废，唯一的方法即于感觉与文
字，或创造与有所知之间，真能获致一种统合性的真知。而所谓统合性的
真知，即不但真知于文字之内，同时亦真知于文字之外。换句话说，一种
真正的统合，实际上，它具有两种不同层次的统合，一个层次乃指文字之
内之知，另一个层次即文字以外之知。而文字以外之知，其实就是我们的
"感觉"，但基本上，感觉本身并不是一种文字，所以它永远也无法以文
字来正面而完整地认识。所以，如果我们一定要以文字来呈现感觉，它实
际的意思，并不在于以文字来说明什么，而在于以文字来逼现感觉存在的
两种实际功能。一则它可以逼现文字的边际，而不致使文字过分孤立而泛

滥；一则它也可以以同样的方式，将文字性的"感觉"逼现为一存在性的感觉。

文字本身并无任何力量可言。如果说，由于文字的存在，它果然产生了力量，其力量无不来自于与感觉相近或有关的情愫、权力、说服、意志、灵感、接受、刺激等。而所谓统合，文字本身无所谓统合，同时也统合不起来，所以，假如有一堆文字或符号等事物，真能结合在一起，如｛a、b、c、d｝，并不是由于a、b、c、d等个别的存在，而是有一种力量将个别符号拢合在一起，并加"｛ ｝"表示，以呈现一种统合或拢合的印象。我们想想看，如果只是几个符号，能做到如此吗？就算是连｛ ｝包括在内也还是一样。反之，如果这些符号真能做到如此，那显然是有一种这些符号以外的力量，才能将它们安排在一起，并使它们产生了某些预期的效果。

另一方面，我们也很清楚，所谓符号、文字等事物，均为可视性的空间性的事物，所以，在此所谓符号以外之物或力量者，其实并非他者，即空间以外的时间物。不过，这样一来，问题又来了，即到底怎样的时间才是使空间性符号产生它预期效果或功能的力量的存在呢？我想，它的确切答复应当是这样的：

基本上来说，在人类表达的世界中，时间的存在，可有三种不同的形态：

1. 在空间范围之内所呈现的时间：如物理世界中所言运动或时间等，或一切以符号或文字所描述的时间。

2. 自然宇宙自体中所存在的时间：实不为人所知，若有所知，亦必以空间方式所呈现者然。

3. 以属人存在方式所呈现的时间：实际上，这就是一种属人瞬时而存在的时间。它时常被逼现在属人空间可视性的文明之外，但又不可能是一种自然宇宙自体般的永存时间。

27　　生死，知所不知　诺曼
　　　1983 年　霓虹灯管、透明玻璃悬式框架　直径 203.2cm　英国伦敦安东尼·德奥菲画廊

　　人以其异于一般动物的记忆与工具性操作的能力，成为空间性文字文明的制造或创生者。

　　人的存在，介于由人而延伸出的历史文明与自然宇宙之间。如果人一旦离开自然宇宙的背景而成为孤立的存在者，那么，不但其文明得不到正确的发展，同时人本身也将失去其存在性的意义，而成为自然宇宙中的孤悬者。同样地，属人延伸物的历史文明或文字文明一旦成为一孤立而独立的形式发展物，也会对人的存在形成反控，并使人失去其原本自然而真实的基础性的意义，而成为形式文明的奴役。所以，在此两难情形之下，如果人真想不失其自然性的存在背景，又必须按照人的方式以进行其文明的延伸，那么，最好的方式即是保持一属人的时间方式，以进行其空间性的表达工作。

　　人已不再是一般自然的动物，所以，他也不可能如一般动物般以其纯自然的本能，参与在自然的大造化中，以经营其纯自然般的时间的生活。反之，人却以其异于一般动物的记忆与工具性操作的能力，成为空间性文字文明的制造或创生者。所以说，一种真正属人的时间，一种不可能是纯自然般存在的时间，二者都不可能存在于由人而延伸的空间性的文字文明世界之内，其唯一可能存在的，即相对于纯自然时间与人为空间之间的瞬时时间。

　　其之所以为瞬时，一方面说明属人本身保持纯自然时间的记忆，无所背离；另一方面，对由人而延伸的空间性的文字文明保持警觉，以免为其所反控。若更具体来说，即人于自然宇宙中保持纯自然时间的记忆，并不休止地创生新的文字文明，以经营其自然性的文明生活。

　　其实，在一空间性的文字文明世界中，这就是一种灵感、启示、创造，或一种属人感觉的真实归复。同时，它也是一种属人世界中，真正存在力量的发生或所在地。其实，若以一种空间性文字文明的解释来说，它不但是文字发生的根源，同时，更是使人能统合文字而不受其制约的根本力量。它在文字以外，使人倾向真实的自然。

　　所以，基本上，它不是一个说明或理论的问题，即便是我们正在以文字进行一种文字说明还是一样。它是一种经验、能力、力量或存在性的

问题，尤其是"能力"二字，在此来得更中肯而确切。只是人类在文字中生活太久，再加上过分地依赖文字，最后终于使属人的这种能力或力量变得愈来愈小，以至于完全不见踪迹。但是此能力或力量的存在，实际上并未因此而全然消失，当人一旦在属人存在的觉醒时刻里，它将以一种偶然的方式，形成一种瞬间的统合，使人得以不再被任何空间性文字文明所制约，并向时间性纯自然的属人感觉归复。

它是一种偶然，但也是一种必然；它是一种文字穷尽般的逼迫，但也是一种属人存在性的唤醒。然后依靠时间不可思议的有力冲击，人终于站在了"自然"与"文字"间极其重要并富存在基础性的中间位置，并以瞬间的统合能力，而走向了一切艺术所必备的"感觉"归复之路。

于是，艺术开始了，新的文明也开始了。

28 　表面 4　卡波克洛西
　　1960 年　油彩、画布　162cm×114cm　日本长冈现代美术馆

在一空间性的文字文明世界中，人保持纯自然时间的记忆，并不休止地创生新的文字文明，这就是一种灵感、启示、创造，或一种属人感觉的真实归复，同时也是一种真正存在力量的所在。

第五章　CHAPTER　5

非洲原始艺术与现代艺术（一）

African Primitive Art and Modern Art (1)

对原始的探讨并不在于追溯原始文明，

而是设法暂时离开千疮百孔的文字文明，

这样一方面看出当初文字发生的基础，

另一方面也确实地见到人类文明中，文字表达以外的表达方式。

说起来，我和非洲艺术结缘，是一条既曲折又漫长的道路。

一开始，假如我们会因为在教科书上读到非洲大陆的存在就对非洲艺术产生兴趣，那几乎是不太可能的事。一般来说，如果我们对非洲有比较多的关注，恐怕多半是由于欧洲列强对非洲进行殖民侵略。不过时至十九世纪，尽管人类学家可以到非洲进行田野报告的工作，但一般而言，他们对非洲艺术并没有赋予更多的关注或用心。所以，若就实际而言，世人对非洲艺术的关注、爱好与研究，多半是由收藏家延伸至欧洲艺术家的影响所致。其中最著名的例子莫过于印象派后期的凡·高、高更，及其后的马蒂斯等对原始艺术的爱好。

29　他哈玛娜有好多祖先　高更
　　　1893 年　油彩、画布　76cm×52cm　美国芝加哥艺术学院

世人对非洲艺术的注意、爱好与研究，多半是由收藏家延伸至欧洲艺术家的影响所致，如高更、马蒂斯等对于原始艺术的喜爱。

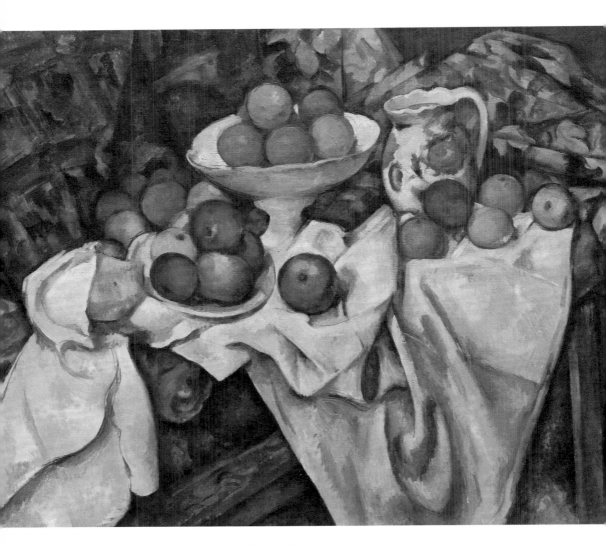

30 有苹果和橘子的静物画 塞尚
1899 年 油彩、画布 74cm×93cm 法国巴黎奥赛美术馆

　　在塞尚的心灵中，自然实体的存在和属人存在性的感觉，直可视同一物，或所谓属人的感觉，其实就是对自然的感觉。

虽然如此，这样是否会引致我对非洲艺术强烈的爱好与探究的意图呢？实际上还是不大可能。甚至当我在1982年出版《塞尚艺术之哲学探测》及《形上美学导言》时，仍未发现自己内心的这种要求。

有关此事的根本关键，恐怕还是在我写完《形上学方法导论》（约1983年），开始以人类学进入"形上世界"的时候，出现的比较大的转机。因为在人类学中，对原始的探讨就是它基本的课题之一。而在原始文明的探讨中，自然与非洲有着不可分的关系。不过，对我而言，人类学的意义远不止于此。因为当我完成了《形上学方法导论》之后，我发现形上思考、形上学乃至形上辩证和形上世界并不是同一回事。思考、形式、理论或辩证，不论它们已达到多么高的层次或成就，实际上永远只是人类"存在"或生活、生存的一部分，甚至只是其外延的一部分。而一种真正存在或生存的世界，却必须是属人全部的存在才行。

有形上思考并不一定就能拥有一个形上世界。思考的结果，可以是一种理论，而一个世界却必须是"全人"般存在其中的生存事实。所以说，进行一种形上性的思考和使一个人彻底地活在形上世界中，是完全不同的两件事。一种彻底的形上世界，并不是说围绕在人四周的事物均为形上物，而是指人本身通过形上思考的能力，将人建立为一彻底存在性的形上个体。因为属人四周之物，如为自然物或与自然相关之物，均无所谓形上不形上。唯当人本身的存在成为一形上性的个体时，才使得一切与人相关之物，也成为相对于人而言的形上世界。虽然如此，一个彻底的形上个体的形成，一如形上思考的形成，并非是一个达成了目的的超绝或绝对物；反之，却刚好是将思考中所具有的某些关于个别、夸大、形容、差异等性质或内容予以消除，而呈现为一种属于思考本身普遍而深具基础性的意义时，才算是具体地找到一种形上思考的实质性内涵。形上思考如此，形上世界者亦然，也必将个体存在中某些个别性的情愫、境域、意义或内容予以消除，人才能在属人存在的一种基础性的存在状况中，具有将四周的一切呈现为一形上世界的可能。

　　所谓基础，既不是绝对，也不是目的，而是一种源头或一种存在性的还原。其目的既不在于将个别事物的表达孤立，更不在于使它自己也成为另一种的个别。反之，一种真正存在性的基础，它是一种源头性的沟通。换句话说，即在存在性的基础与个别表达间形成一种一致性的沟通，使之连贯一致而不相碍，并使人类的表达，在有源头的沟通中，找出更适当而有效的个别表达的可能。思考如此，人的存在如此，人类文明或其表达也是如此。

　　一种真正有能力以存在性的基础看一切的世界，即不再以任何个体中的个别经验或认知而看一切，而是以一种形上性普遍基础的存在，切实地触及属于人类或人类文明本身基础性的存在之地，而不再在任何时空差异的个别表现中，冲突、矛盾并纷争不已。因为一种真正对于"人类"或"人类文明"的"观看"，它并不是一种单纯的学术、知识或一种意志、要求可以轻易达成其真实效果的，它需要的是一种切实的能力，或即一种形上性的观看能力。换言之，当人事事计较或寻索于个别性的认知与部分经验时，是无法切实地看到"整体性"的"人类"或"人类文明"的存在状况的。其实说起来，我之所以会和非洲艺术终于有了直接的关系，其实际的转折点就在这里。

　　此话说来话长，简单言之，即摆脱一切个别、区域或某时空制约下的人类文明或其表达内容后，我们终于在一种形上性的观看中，找到人类文明存在性的表达基础点，或一种必然存在的三元性结构：（1）第一元为包容一切而存在的自然宇宙自体。（2）第二元为存在于自然中属人的存在本身，但非经过任何分析或解释的属人之存在，而为分析或解释前属人本身的存在，具体来说，就是我们的自然身体本身。（3）第三元为人于自然中，经过记忆性的分析，而产生的属人的延伸物，无他，即文明本身。

　　第一、第二元均属自然性的自体物，除掉科学这一种特殊的形式方法，使人获得一部分现象性的知识外，而其他并无任何整体性尽知的可能。所以，在此我们唯一可具体而切实讨论的，唯第三元而已。即人于自

然中操作，因工具而有的属人的延伸物，即人类文明。

对人类文明而言，假如我们同样也以一形上存在性的整体而观察之，不计其个别、区域或某时空制约下而有的文明内容，其结果又将如何呢？

出人意料地，这将是，不论人类文明会呈现出多么不同的内容，但实际上，它们都只不过人于自然世界中有的属人延伸的"表达"结果而已。

果真如此，像这样一个看起来无甚特殊的结果，对我而言，将会产生两个极其特殊的效果：

1.可使我不再受制于个别或区域性的文明，向着属人存在性的自然身体而回归，一如前面所言的感觉归复。

2.可使我不再受制于人类数千年来业已习惯的"文字"表达方式，而向文字出现前或文字外更广、更久的人类文明的表达方式回归、探索。如原始的图形表达或声音表达的世界。

于是，从此我在长时期原始文明的探讨中，终于确定了人类文明介于原始与人文之间三种基本的表达方式，那就是：

声音、图形、文字。

纯声音表达约出现在三万年前。

图形表达则出现在洞窟与陶器文明期间。

文字表达则出现在公元前2000或公元前3000年以后至今。

毫无疑问地，和我们最接近的是文字表达。而图形表达可以说是文字表达的潜在基础，或文字表达正是图形表达的分析性的再应用。声音表达距文字最远，但它潜存于整个人类表达系统中，语言的存在就是一个最好的例证，音乐的存在尤然。

说起来，在我整个哲学探讨的过程中，形上美学可说是一个最重要的

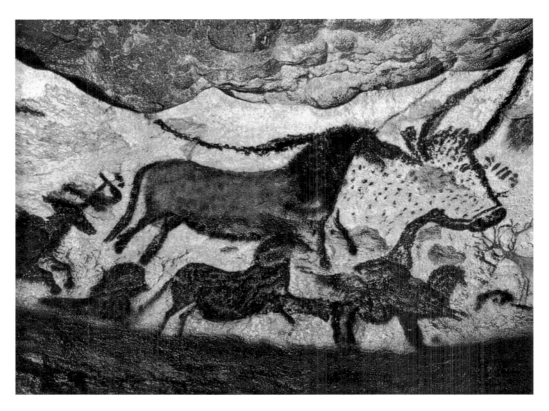

31　旧石器时代拉斯柯克洞窟动物壁画（局部）
公元前 16000—公元前 14000 年　壁画　法国

原始的图形表达可以说是一切文字表达的先决基础。

论题。而在形上美学的领域中，对我来说，声音美学，其实也就是音乐美学，在人类表达的世界中，更占有根本而普遍的意义。所以，我花了三十年的时间，终于完成了《形上美学要义》一书。但这并非是说，我已把形上美学的内涵予以彻底而完整的完成；相反地，当我勉强有能力完成了此书后，没想到新的课题与问题早已接踵而至，其中更根本的问题是说：

人类在文字世界或文字的习惯中已经太久了，所以，要想使人从文字的世界，直接接触纯声音或音乐的表达世界，并不是一件容易的事。而且本来人类自声音表达的世界，要穿过漫长的图形表达的领域，才能逐步迈向系统性文字表达的世界。所以，严格来说，要想使人切实地自文字表达的世界，还原或彻底了解到纯声音或音乐表达的可能性，必先经过一次完整的图形表达的还原或了解过程才行。

好了，问题就在这里。而我前面所谓令我趋向于非洲艺术探讨的转机，也在这里。无他，即关于此一"图形表达"的问题，而且它紧紧地将我和现代绘画与非洲艺术之间的关联结合在一起。

话虽如此，但我知道得很清楚，绝大部分的人都不大了解我所谓图形表达的真实意图，所以，这使得更多的人看我探讨非洲艺术，都感觉大惑不解。其实，其中的根本原因并不难了解，即由于不能进入一种图形性思考的状况。有一段时间，我时常对人说，是否可以试着不以文字去思考事物，很显然地，像这种说法是不会有什么实质上的效果。

一如人只习惯于自己"意识"性的生活或思考，但很难对自身存在性的潜意识进行一次彻底而深刻的探讨。或者，更具体的讲法是：

人将其儿童时的存在状况与其成人以后的存在状况贯连一脉而不相碍，乃能形成对其自身存在的一种全人性的了解与看顾。或将原始文明与人文文明贯连一脉而无所分割，则可以形成一种既自然又具基础性的全史性的了解。再如将一种基础性的想象力与一种形式化的理论亦一脉相贯地结合在一起，以形成一种基础与表达同样自然而完整的对于人类全表达的了解。

果真如此，我们就可以清楚地了解到所谓图形或图形表达的三种基本

意义：

　　1. 它是文字表达的先决基础。

　　2. 它是人类可能有所全观的能力。

　　3. 它是人类文字表达以外一种不可或缺的表达事实。

　　由此可知，对原始的探讨并不在于追溯原始文明，而是设法暂时离开干疮百孔的文字文明，这样一方面可看出当初文字发生的基础，另一方面也在于确实地见到人类文明中，文字表达以外的表达方式。甚至由此说，我们发现了人类文明于数万年的过程中，曾经出现过声音、图形与文字三种代表性的表达方式，但这也不足以说明，它们是三种切割式的人类文明中的表达方式。

　　在纯声音表达的时代里，并非说完全没有图形或文字表达的可能，而是说如其表达以声音为主，那图形或文字只成为一种潜在或基础性的事物罢了。同样地，在图形或文字表达的时代里亦然。在此三者之间，之所以会形成一种特征性的表达，其大部分的原因，乃是时间性历史脚步所致，而小部分的是空间地区性所致。如所有人类文明，大都按照一定的时程，而进入文字性的表达阶段。但也有小部分则停留在图形表达，甚至是声音表达的阶段，并未进入文字表达的阶段，比如相对于比较进步的人文文明而言，较为落后的非洲、大洋洲的原住民文明。

　　不过，若以我们业已习惯并身处的文字世界而言，一种纯声音表达的世界，实在是太过遥远。一如人类三万年前的文明或其表达，也一如人类牙牙学语前的婴儿式表达。所以，如果我们切实地发现文字文明有所缺失，并欲求其真实而有更好的发展，那么，毫无疑问地，我们确实要加以深切探讨的文明，就是图形文明或其表达。更何况图形文明或图形表达，也正是介于声音文明与文字文明间的必要缓冲性的过程呢！那么，现在我们亟须问的是，到底图形表达要依据什么数据来加以探讨呢？基本

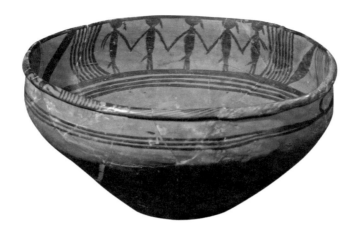

32　　舞蹈纹彩陶纹盆
　　　马家窑文化（新石器时代）　陶器　高 14.1cm，口径 29cm　中国历史博物馆

上，可有四种必要的数据或参考：

32

 1. 洞窟文明（公元前30,000年）

 2. 陶纹（公元前6000年—公元前3000年）

 3. 图形符号（公元前3500年）

 4. 现代绘画（公元1907年以后）

　　其实这就是不受文字约束的四种图形表达的文明。前面三种均属考古人类学的范围，在此先不去言它。

33　　至于现代西方绘画之所以被当作图形表达来处理，有一个基本原因，即现代西方绘画属于文字以外或反文字的绘画。因为所谓文字，其在最早期的应用，即律法与诗歌，最具代表性者如《汉谟拉比法典》及希腊神话等；再晚，则如希腊哲学及基督教故事等。换句话说，文字的基本价

值即在于它是一种人类文明规范或故事性记录。而现代西方绘画毫无疑问地，刚好与此相反，它是一种非文字性的，纯自由意识般或潜意识般的图形表达。其中不论超现实主义、抽象主义、达达主义或立体主义均是如此。不过，不论以时间或影响的深远而言，仍不能不以立体主义为最，而立体派当然仍以1907年的《亚威农的少女》为其唯一的"先驱"。

好了，到此为止，我们终于绕了一大圈子，将图形表达、原始文明、二十世纪西方现代绘画、《亚威农的少女》、非洲艺术等，勉强地以一种哲学人类学的探讨方式贯连起来。从表面上看来，我们也许可以将《亚威农的少女》和非洲艺术，直接以一种必然的方式贯连起来。但对我而言，这是为了一个广大而深远的、有关人类学图形表达的目的，才将之贯连成一脉而获得一属于我自身主观上的较好解释或了解。

当然，关于图形表达，除以上所言者外，还有两个既重要而又特殊的表达领域，一个是希腊式的几何学，另一个即我国的山水画。

所谓图形或艺术的造型等，事实上，都离不开一种几何式的结构。或纯几何学式的图形，只是图形或造型具有更精确化的处理。于此二者之间，站在属人存在性的观点上，论何者为优为重，何者为次为劣，这是完全无法定夺的事。顶多我们只能说，在历史文明进展的过程中，毫无疑问地，愈是精确的表达愈晚，如理论式的希腊几何学要晚于非洲艺术的几何造型，但所有愈是理论性或抽象性的精确表达，愈具有一种形式抽象的简化性。所以，像这种介于科学与艺术间的辨别，以图形或几何式的表达而言，是一个非常复杂的问题，在此暂且留置，待另立题目讨论之。

至于我国水墨山水画，自与西方文艺复兴以来的传统绘画有所不同。

若二者相比，西方传统绘画多与文字性的神话或基督教故事相关，而中国的山水画则是其非文字性的图形性比前者要强得多。若再从中国人所习称的书画同源而言，其所谓书，一方面在于法书，但从根源来说，是指象形文字。但象形文字不同于西方拼音文字，它是自原始的图形符号直接演变而来的文字，自然保留的原始自然表达的图形性，要强过于以抽象符

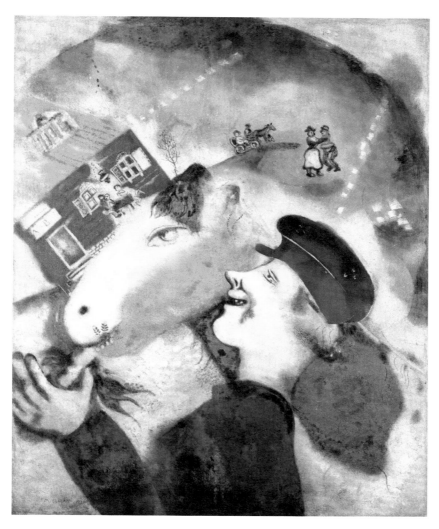

33　　农夫生活　夏加尔
　　1925 年　油彩、画布　101cm×80cm　美国纽约水牛城阿尔布莱特·诺克斯艺廊

　　现代西方绘画之所以被当作图形表达来处理，基本原因即是现代西方绘画属于文字以外或反文字的绘画。

34　第 14 号　罗斯科
油彩、画布　289.6cm×266.7cm　美国旧金山现代艺术博物馆（海伦·克罗克·拉塞尔基金赞助）

现代西方绘画是一种非文字性的，纯自由意识般或潜意识般的图形表达。

35　被新郎剥光衣服的新娘　杜尚
1915—1923 年　油彩、铅线、玻璃板　272cm×170cm　美国费城美术馆

现代西方绘画希望摆脱文字的局限，直接诉诸人最原始的对于图形的感动力量。

36　自叙帖（局部）　怀素

　　象形文字不同于西方拼音文字，它是自原始的图形符号演变而来，因此它保留的原始自然表达的图形性，要多过以抽象符号形成重理论或方法表达的拼音文字。

号所形成重理论或方法表达的拼音文字许多。当然这个问题所涉甚广，宜另立题目处理之。

　　做了以上的交代，下面我们可以直接进入有关非洲艺术的讨论了。

第六章　CHAPTER　6

非洲原始艺术与现代艺术（二）

African Primitive Art and Modern Art (2)

> 生活、艺术及文化的存在，在非洲来说几乎可说是同义语。
> 比如举凡一个人的成长过程，或生老病死，祭祀、生活用具等，
> 几乎通通包括在艺术中。

　　我们打开地图一看，非洲大陆那么大，所谓的非洲艺术到底是在什么地方呢？这个问题着实令人苦恼。假如我们只以通常在书籍或刊物上看到的作品为标准来看非洲艺术，它们到底又在什么地方？或它们真能代表非洲艺术吗？这不只是一个数据源或检验的问题，而更是一个自我探讨与信心的问题。

　　当然，假如我能够亲自跑一趟非洲，甚至在那里住上一年半载，或是找一个定点或一所大学，认真地做一番探讨、考察或研究的工作，那是再好不过，但这对我来说，几乎是不可能的事。所以，我只有借去美国之便，尽量地去参观各大博物馆的收藏和搜集有关非洲艺术的资料，虽然这也不可能把美国的全部收藏看完，但这对我而言，已经是大开眼界了。

　　其实，一开始时也并非如此。因为在非洲艺术中，并看不到什么"大"的作品，甚至连与人体同样大的雕像都绝无仅有。所以，若以我们平常看惯了二十世纪那些"夸大性"的"大"制作的眼光来看，我们就很难找到对非洲艺术惊人而快速的切入点。而且我们所谓的非洲艺术品，实际上，就是他们的生活用具，所以，假如我们只是轻松地看过去，恐怕也

37
38
39

很难找到我们所预期之惊奇的切入点。除非我们果然具有像马蒂斯、莫迪利亚尼（Amedeo Modigliani, 1884—1920）、贾科梅蒂（Alberto Giacometti, 1901—1966）或毕加索等画家的那种敏锐的观察力，一下子就能找到非洲艺术中所特有的抽象性几何造型的尖锐效果，然后激赏、效法或再造之，否则，我们还是很难以一种尖锐的惊觉性而直接进入非洲艺术的探讨。

　　也许，如上面所说，我们亲自去一趟非洲是一种更切实际的打算，不过，另一方面，我们也要清楚，非洲大部分的城市地区，早已是开发或半开发的地区。除此之外，我们一般所谓的非洲艺术品，顶多只是十五六世纪以后的作品，甚至大部分恐怕都是十九世纪或现代的作品。事实上，更由于其作品多为木制，也不可能保留太久。甚至对非洲人本身来说，我们所谓的非洲艺术品，多半都只是一种生活的工具或用具。所以，他们也不可能像我们一样把它们当作纯粹的艺术品来看待或加以处理。而且实际上，时至二十世纪，大部分的非洲艺术品都已商品化，甚至非洲的"艺术家"带领他的学徒，可以数以千计地生产那些千篇一律的"艺术品"。虽然非洲艺术家仍可以其传统式的灵感，将其成品保持一相当高的质量，但面对十九世纪以来的殖民大变迁，整体性的环境已改，其艺术的根本状况，可思之泰半。

　　至于非洲艺术的代表性区域，我们可以做如下简要的叙述：偌大一片非洲大陆，大致可分成四个大的区域，即北非、南非、东非、西非（或中西非）。北非包括埃及、利比亚、阿尔及利亚、摩洛哥等国。南非包括

37　珍妮·艾布戴勒　莫迪利亚尼
　　1918 年　油彩、画布　92cm×60cm　私人收藏

　　二十世纪有许多画家具有敏锐的观察力，能从非洲艺术中找到其特有的抽象性几何造型的尖锐效果，然后激赏、效法或再造之。

38 造诣 贾科梅蒂
1947 年 青铜 高 177.8cm 得梅因艺术中心

贾科梅蒂的雕塑造型具有浓厚的原始主义简略的特质。

津巴布韦、纳米比亚、莫桑比克、南非等国。东非包括索马里、埃塞俄比亚、肯尼亚、坦桑尼亚等国。西非包括刚果（金）、喀麦隆、加纳、加蓬、比宁、科特迪瓦、几内亚、尼日利亚等国。

一般而言，不论从收藏家、评论家、艺术史家的角度或艺术的代表

性的高度而言，所谓非洲艺术实际上指的是中西非，而不是北、南或东非。其中原因不难了解，北非北濒地中海，南临撒哈拉大沙漠，所以，其与地中海对岸的欧洲和东向的阿拉伯地区较近，受其影响也大。再加上埃及并非黑人地区，又曾为文明古国，至于七世纪亡于阿拉伯，所以，基本上，北非应属伊斯兰教文明地区，与撒哈拉以南的黑人非洲大不相同，因而其文明或艺术多不能代表非洲黑人文明整体性的特征。不过，自苏丹南部往西，或称为西苏丹地区，距地中海已远，则近于典型的黑人文明及艺术地带。而东非以大裂谷与中西非相邻，东濒印度洋，与伊斯兰教文明较多接触，物产不丰，较贫困，非洲艺术品多非出于此，其出品亦多实用之物。至于南非，亦甚特殊，尤其由于好望角的发现，引来大批英荷移民，战乱不断，其受殖民的影响可知，四五百年间如此，其他情形可知。所以，一般情形下，均以中西非为非洲艺术代表，是有其原因的。

但于中西非，同样是地域辽阔，尤多变化，所以，它又可以分为四个区域，即西苏丹、基尼亚海岸、赤道及南萨亘那，而此四区域又总称下撒哈拉地区。其实，这四个区域的划分也不是那么清楚而准确，因为其中大部分的国家都身跨两区，所以，其划分也只是一种概括性的。比如说，海岸地区国家多半都跨一、二两区，刚果（金）亦在三、四区之间。要说按照中西非黑人雕刻的艺术性质，做此四区的划分，倒是有其道理的。如西苏丹地区的形薄、抽象、多用色，海岸地区的流畅、自然而活泼，赤道地区的椭圆形脸、几何造型、多粗犷，以及南萨亘那地区的实用而自然等，都可以说明其区域性的差别所在。不过，另一方面，以一局外人的身份来求得对于非洲艺术概括性的了解，有时我们觉得个别地区的细小差异，并不一定是最重要的事，反而是对于该广大地区的艺术品普遍而具有根源性的了解，才是最重要的事。因为，假如我们连异于我们自身所处文明或艺术的非洲艺术的基本精神或性质都不能切实地把握，我们只记得一些形式上的个别差异，又有什么重大意义呢？所以，在此我们说来说去，我们基本上要问的是：

40

到底什么才是真正的非洲艺术？

或到底非洲艺术的根本精神究属何种？

不过，为了切实地了解非洲艺术，除了以上所必涉及的有关地理状况之外，当然其文化或历史也是重要的一环。

说到非洲历史，其时间虽然非常古老，但多无清楚的记录（埃及除外）。最古老者，按东非考古，可推至三百万年前的人种学。再次，也可溯至石器时代，如非洲岩画就是最好的证明。虽然其岩画可自公元前10000年至公元前1000年，但其后的历史并无清楚的文字记载。至于比较清楚的记录，恐怕已是十五六世纪以后的事了。换句话说，这已是葡萄牙、荷兰、法国等开拓所谓"黑暗大陆"殖民事业时期的事了。

在这种历史情况的发展中，很明显地，非洲并不是一个文字性文明发达的地区，或者至少在十五世纪以前是如此。这一点从表面上看来也许不具有什么重大意义，因为一般所谓"黑暗大陆"，其实际意义即文字文明不发达的落后地区。但直到现在为止，所谓落后地区仍旧非常多，为何独有非洲落后的黑暗大陆的黑人雕刻，在欧洲引起那么强而普遍的注意，以至于会形成欧洲现代艺术的新风潮，或至少是造成欧洲现代艺术新风潮的重要因素之一呢？

或在此所谓的落后，其实际的意思即指原始文明为主体，亦即文字性的人文文明尚未发达。十八九世纪之间，所谓落后地区或保持在原始状况的地区或文明仍旧很多，如印象派画家所爱好的太平洋地区的原始文明即一显著例子。但同样是原始文明，为何独有非洲中西部的黑人雕刻，才成为欧洲野兽派以后画家的特有爱好，并成为立体主义先驱的影响者？所

39 梦 毕加索
　　　1932年 油彩、画布 129.55cm×96.53cm 私人收藏

毕加索自非洲原始艺术中撷取几何造型的元素，开创出崭新的西方现代绘画。

40 非洲面具
 钟淇 藏 胡财铭 摄

对于对非洲艺术概括性的了解，个别地区的细小差异并不一定是最重要的，反而是对于该广大地区的艺术品普遍而具有根源性的了解，才是最重要的事。

以，在此我们亟须问的是，到底非洲黑人雕刻具有怎样的与其他原始文明不同的特色，才能做到如此地步？

由以上对于非洲地理或历史的简略叙述，交错地引伸出两个有关非洲艺术的问题：

一个是到底什么才是非洲文化或艺术的根本精神？另一个是到底非洲

41　　非洲面具
　　　钟淇 藏　胡财铭 摄

　　为何独有非洲黑人雕刻，会形成欧洲现代艺术的新风潮，或至少是造成欧洲现代艺术新风潮的重要因素之一呢？这是个关于现代艺术的重要课题。

以何种异于其他原始文明的特质，而产生了对欧洲现代绘画的强烈影响？

　　很显然地，这两个问题都不是靠简单的地理或历史的数据就能有所深切了解或解答的；反之，它需要的是对于非洲文化深度或哲学性的了解或把握，才能获得比较好的成果。果真如此，另一个几近吊诡的问题就又产生了，那就是：想要了解非洲文化的哲学人类学式的深度意义，就不能不

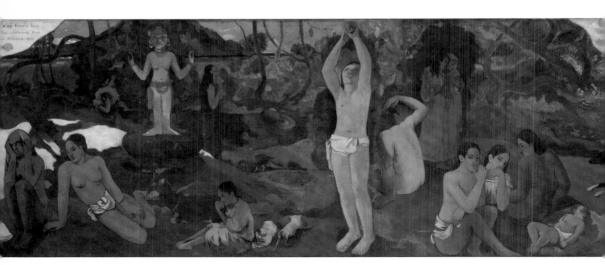

42 我们来自哪里？我们是谁？我们将去往何方？ 高更
1897 年 油彩、画布 140cm×373cm 美国波士顿美术馆

　　十八九世纪之间，所谓落后地区或保持在原始状况的地区或文明仍旧很多，如印象派画家爱好的太平洋地区的原始文明即一显著例子。

了解非洲艺术，反之亦然。

　　因为我们所谓的非洲艺术品就是他们的生活用具，所以，如果我们所谓的文化，就是人类于自然中的生活表现，其实这就是说，生活、艺术及文化的存在，在非洲来说几乎可说是同义语。比如举凡一个人的成长过程，或生老病死，祭祀、生活用具等，几乎通通包括在艺术中。这样，从表面上看起来，好像我们只要知道一些非洲社会现象或生活方式，就能了解非洲艺术。但其中的问题是，我们到底要怎样才能真实地了解非洲生活的实质内容呢？我们是否也要像那些著名的人类学家一样，以文字性的人文方式去解释全无文字的原始性生活、感觉或艺术内容呢？假如不是这样，那么，我们在这种生活与艺术交融而存在的情况下，到底怎样才能做到以非洲解非洲的方式，来了解非洲艺术或中西非的黑人雕刻呢？

第七章　CHAPTER　7

非洲原始艺术与现代艺术（三）

African Primitive Art and Modern Art (3)

文字往往就是原始性图形表达的结论，
甚至人文性的文字表达，每逢于一表达形式的极限发展上，
无不出现向图形或"感觉"而回归的趋向。

　　为了确实地回答以上那些问题，在此我们第一要加以清楚分辨的，就是介于"原始"与"人文"间的根本差异的问题。

　　现今我们所看到的非洲黑人雕刻作品，恐怕大部分都是十九二十世纪的作品。不过，在一般的情形下，我们仍以原始艺术称之。所谓"原始"，其所指若只是一种文明的性质或时间的先后，当然没有什么关系。但假如我们把"原始"与"落后"当作是同一之事，这在人类的存在上，是不具有什么完整的意义，或至少在艺术或哲学的观点上是如此。其所求，旨在呈现人类存在于自然宇宙中的一些真实状况，是以文化可因时空的不同而有所差异，但其中并无高低、优劣之别。所谓"进步"，其所指往往也只在于工具操作的一面（如石器、陶器、铜器、文字、计算机等），实际上就此也未必能真及于属人存在的整体本身。而且我们所谓的"进步"一词，往往也只是文字性人文世界中一种"历史性"的想法。换句话说，人文世界中，一切都要清楚地划分次序、秩序，乃至优劣、先后、高低等深具历史性的文明，在原始世界中却未必如此。或者，假如我们认为文字性的人文文明，乃一历史性的文明的

话，那么，所谓原始，它毋宁是一生活性的文明。甚至这种情形，也一如人文世界中所谓的艺术，往往是经过社会分工、文化或学术分工后，挂在美术馆或博物馆中的事物，而原始或非洲所谓的艺术，却只是生活中必要的程序或用具而已，其间差异，也不可谓不大。

衡量以上这种状况，在此假如我们要清楚地分辨原始文明与人文文明间，其差异性的根本关键，即在文字性工具的有无或应用上了。或者，这也正如文明社会一向所习惯的分类一样，文字出现以后者，我们称为"历史"；其前者，则称为史前史，亦即原始文明时代。

人类自从有了文字以后（约公元前2000年以后），即开始建立起一种属人延伸性的社会，亦即我们所谓注重"历史"的社会。其中充满了各式各样文字性的可记录的文物、规范、组织、律法、故事、权威与分工精密的社会或文化功能。从此，人类就建立起其他动物所没有的属人延伸性的历史文明世界。然后人活在其中，不知不觉地以一高傲的心怀，雄视一切，却从此离开了原来于自然中存在的自体性的自我世界，唯向历史文明寻求反应，向历史文明寻求安全，向历史文明求取更加夸大的进步与前景。

若以彻底的艺术或哲学的眼光来说，人一旦离开了属人本身自然的自体存在之后，一切因人而有的形式延伸物（如历史、文明），都必将化为乌有。于是每当属人延伸的历史文明，在形式上的夸大达到某一极限的时候，就会有艺术家、哲学家挺身而出，为复归属人的原本自然存在性的"感觉"而努力、而献身，并刻意自求不已。于是，有人从繁荣进步的欧洲穿越了太平洋、印度洋，也有人到了大洋洲等，当然也有人到了非洲。因为他们要找回在文字世界中，业已失去的存在于文字背后那真正广大而悠久的自然宇宙，同时，也唯有置身于此不受城市中的任何文字制约的真自然的宇宙，人才能确实地找回他属人原本真自然的"感觉"。

若相对于文字性人文世界的多变的历史性而言，所谓原始文明就是一个几近不变而停滞的文明。在此探其根本原因，即在于原始文明乃一

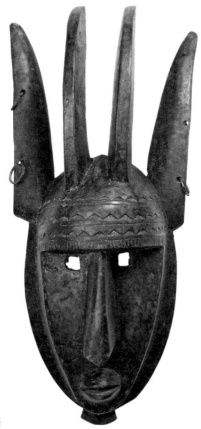

43　非洲面具
　　钟淇 藏　胡财铭 摄

　　西方现代艺术到太平洋、印度洋或大洋洲与非洲，试图找回文字世界中业已失去的存在于文字背后广大而悠久的自然宇宙，如此，才能确实地找回属人的原本的真自然的"感觉"。

文字出现前的生活性的文明。而生活性的文明与历史性的文明间的最大关键如在于文字的有无，那么，毫无疑问地，历史性的人文文明所依靠者是文字，而不再是自然或属人原本的存在性的自然感觉。换句话说，生活性的原始文明，若相对于历史性文明依靠文字而言，其所依靠的即是自然本身。亦即在原始文明的生活中，唯有向自然而寻求反应、安全与"进步"或希望的可能。

　　说起来，文字也只不过是一种工具而已，但它一旦失去了属人自体性的基础、真自然的背景，并脱离了真自然感觉的可能，那么，人的生活即成为被工具控制的生活，而不再是一种自然背景中属人感觉的生活。这样一来，其生活的唯一可能，就是不休止地发展新工具，以成就其人文世界中所谓进步性的文明。反之，于文字出现以前，即所谓石器、陶器的原始时代，由于其工具乃采取自然物而有，所以，其工具与生活都不可能脱离自然而独存，是以不但其工具很难成为独立的发展物，同时也因此其生活、工具、自然三者乃成为互关互存的一体。而于此原始生活的最大特色，即其"感觉"未工具化。因此，人反而能于此未工具化的自然而生活化的感觉中，突创出一种文明人按其规律所无法想象的、既自由而又极富表现力的表达方式。

　　像以上这些有关原始与人文之间差异性的简要说明，从表面上看来，也许并不是什么难事，甚至了解、知道或说明亦然。实际上，当我们这样写作并进行了解时，却有一个无法抹杀的忧虑一直存在于心中。那就是说，像这些有关原始与人文之事，本质上它不是一件关于知道、了解或说明的事，而是一种"实践"。简单来说，所谓了解、说明、解释、知道等，均为人文世界中的基本功能、爱好或习惯，所以，只要我们利用全部的能力与要求，一直在从事这些人文性的认知工作，那么，我们就注定了被局限在人文的世界生活，而无涉于真正的原始、感觉或非洲的黑人艺术。因为在此情形下，我们永远只是在认知，而不是在感觉。但唯有在感觉停止的地方，认知才开始。同理，我们也唯有在认知停止的地方，真感觉才应运般地默然而生。

44　　秋干　弗拉戈纳尔
　　　1768 年　油彩、画布　81cm×64.5cm　英国伦敦华利斯藏品

　　洛可可从表面上看来，它只是相较巴洛克更细腻而柔和的装饰性的发展，但实际上，它可以说是整个欧洲艺术中心潮流大转变的缓冲。

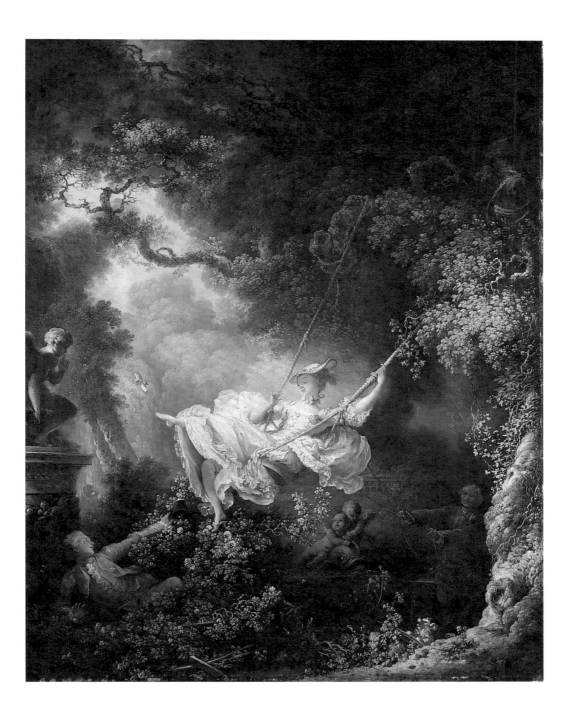

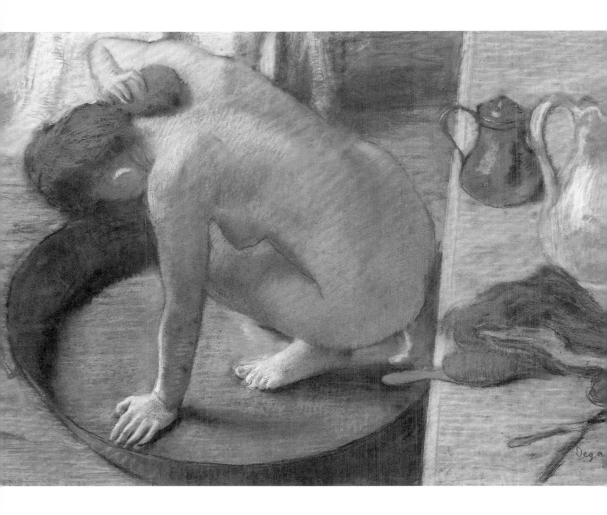

45 浴女 德加
1886 年　水粉、画布　60cm×83cm　法国巴黎奥塞美术馆

　　现代欧洲艺术最明显的变化之一，即通过自然与写实的风格，向印象主义的
现代风格而堂堂迈进。

所以，如果我们真想进入非洲艺术的"感觉"世界，具体来说，往往并不在于非洲艺术本身如何，而在于我们自身所处的人文世界，有多少文字性突破的能力而定。而所谓文字性的突破，就是在突破文字性的历史。唯突破文字性的历史，方有再创新历史的可能。反之，若人只在某一阶段的文字历史之中而已，就失去了历史本身及真艺术或真感觉的存在。

这样的说法，并不在于说明原始艺术或非洲艺术有着比人文艺术更伟大的地方，而是想借此说，在人类千年万年渊远流长的文明表达中，以文字为分界线，确实有着两种截然不同的表达领域。从表面上看来，原始性的图形表达和人文性的文字表达，是截然不同而两相隔绝的表达世界，但事实上并不尽然。因为不但文字往往就是原始性图形表达的结论，甚至人文性的文字表达，每逢于一表达形式的极限发展上，都会出现向图形或"感觉"而回归的趋向。而且这种情形或了解，往往并不只是由于我们对原始艺术或非洲艺术的探讨致之，甚至人文或欧洲文明本身的进展，都更清楚地向我们做了正面的说明与证明，其中尤以文艺复兴后的西方艺术的进展为最。

比如说，西方绘画自文艺复兴以来，其于内容及方法上，有四个基本因素，即神话、宗教、远近法、明暗法。这种情形直到十九世纪前的四百年间，并无大的变化。如巴洛克是文艺复兴的余绪，如其增加的一些装饰性的动态变化，如其宫廷肖像画、风景画等。其在故事性的内容和基本方法上，并无根本上的变化。洛可可则稍不同于巴洛克，从表面上看来，它只是相较巴洛克更细腻而柔和的装饰性的发展，但实际上，它可以说是整个欧洲艺术中心潮流大转变的缓冲。换句话说，自此之后欧洲艺术自庄严性的罗马风格，移向较柔和细腻的巴黎风格，其中最明显的变化即通过自然与写实的风格，向印象主义的现代风格而堂堂迈进。

纵观此四百年的绘画，其内容的主轴仍围绕一种文字性人文故事的范围在进行。如自具有高度精神性的神话、宗教人物画，到宫廷人物画，再到中间阶级人物画，最后到平民或穷苦大众的人物画等。虽然在

此人文故事性的人物画背后，艺术家仍可以他自己的才华、技巧或时代感触，呈现出不同的面貌，但究竟仍不是全属他自身感觉既正面而又赤裸的表达。这方面是历史进展的必然，同时也是艺术家本身随着历史的脚步，全属他自身赤裸感觉的表达要求尚未臻成熟的缘故。于是直至十九世纪，通过科罗（Jean-Baptiste-Camille Corot, 1796—1875）、库尔贝等对自然主义、写实主义的开拓，才有了印象主义方法上的突破，使西方绘画方切实地实现了属人自我主观上，内在感觉正面而直接的表达可能。当然，其中重要的功臣有凡·高、高更，尤其是塞尚，更增加了属人内在性感觉的深度。不过，在近代西方绘画中，将文字性的人文故事一步步消除，并向主体性属人自我感觉而回归的风潮，做得最有力而彻底者，莫过于野兽派与立体主义，同时这也就是西方人文性绘画和非洲原始艺术真正有力的接触点，当然，其中仍以《亚威农的少女》为最始者。从此，西方绘画终于走上了全自由的属人个体性的绘画路程。至于各画家是否真实地具有了"感觉"复归的能力，那就要看个人的造化了。

综观以上所言，近代西方绘画和非洲艺术间有诸多交错的关系，由此我们可以得到一个非常重要的有关人类文明发展的讯息，那就是：所谓原始文明，尚未应用文字工具的分析性操作，尚保留或停止在属人自然的感觉点的文明中。同样地，所谓人文文明，即以文字为工具，离开属人自然的感觉点或将此属人自然的感觉点再加以延伸的形式分析性的文明。

若举例来说，如一个木偶或一个面具，在非洲人来说，这个东西本身，就是那些属灵之物的本身（如死去的双生子、灵魂、祖先等），或此二者即同一之物。不但非洲艺术家这样去雕它，用的人也是这样用，并无所谓作者、灵或用者间的差别。原因是他们处于生活的文明，而非文字的文明，处于感觉的文明，而非认知的文明。一切以感觉始，一切以感觉终。其间并无人文所爱好的工具性操作的分析性。

反之，如以人文而言，我们早已习惯以文字分析性的认知方式生活，所以，不大可能切实地体会到以纯自然感觉生活中的"艺术"的真

46　雷雨后的艾特达断崖　库尔贝
　　1870 年　布面油彩　130cm×162cm　法国巴黎奥塞美术馆

　　十九世纪，通过科罗、库尔贝等对自然主义、写实主义的开拓，才有了印象
主义方法上的突破，使西方绘画切实地实现了属人自我主观上、内在感觉正面而
直接的表达可能。

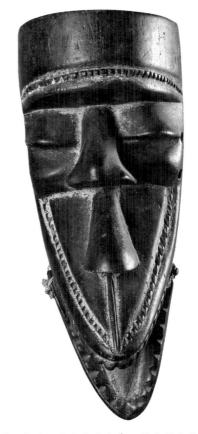

47　　非洲面具
　　钟淇藏　胡财铭 摄

　　一个木偶或一个面具，在非洲人来说，这个东西本身，就是那些属灵之物的本身。

实状况。甚至当我们说，非洲的木偶并非一单纯的木偶，而有那人的灵魂就居住在里面，这时我们所得到的只是一种认知上的满足，而离非洲艺术的实际感觉还有一相当距离。

　　基本上，人文文字性的认知生活是一种工具性的分析生活。其发挥可以达成自希腊以至近代科学的西方文明，但无论如何，它仍旧是自然感觉的延伸性的形式分析性的发挥。其中最著名的例证就是代表高度的希腊文明，它同时具有领导了整个西方文明的两大要素，此即几何学与

神话。一个是形式，一个是内容。显然地，它们就是属人真实感觉的分析性的个别发挥。换句话说，若二者合而为一，则如全无文字的属人自然的根源性的"感觉"。

或者，在此我们也可以再试想看，如果我们在欧式几何内，放进一个灵魂，其结果是否就如同加蓬与刚果（舍）所流行的椭圆形面孔的面具一般？同样，如果我们能将希腊神话用几何学来加以表达，其结果是否如以上所言？

当然，这只是一种想象。无论如何，希腊人以其绝顶的聪明将原本属人感觉之内的形式与内容，予以个别性的分离，并加以工具性的处理（如图形、符号或文字等），果然造就了人类前所未有的辉煌的人文文明，但在另一方面，也使整个西方文明忍受了两千多年精神上二分的悲苦，直至二十世纪的现代艺术，方稍有所解。

由以上说明可知，所谓人文文明，乃以文字为主要的操作工具而有的形式分析性的文明，基本上，它是一种开放系统。而原始文明，乃以自然物为工具而有的文明，若相对于文字性的人文文明而言，它不是一种开放系统，或更似一种向自然回归的系统，或亦即一停滞性的系统。但事实上，此二系统很难说哪一系统是绝对的单一系统，因为任一人文性开放系统，于其形式性发展的终极上，会由于它所必遭遇的矛盾或不定性，而开始向一存在性的属人自然或感觉的世界还原或回归。同样地，一原始性的自然而停滞性的文明，于其发展的终极上，也会走向于文字性的开放世界。所以，往往原始的感觉、生活或自然等，就是人文开放系统中一种潜在的还原的必然。同理，人文文明亦是原始文明的一种潜在的开放的必然结果。在今日而言，人类文明的最佳方式，即二者的合一，或正可称之为开放的还原系统。在现代艺术中，欧、非接触以后的立体主义艺术，正可为此一开放的还原系统一最佳例证。对于此一系统在欧洲发展的情形如何，在此先不说太多。至少当我们深知此间诸多关键性的发展后，应对非洲艺术或介欧、非之间者，先详加探讨才是。

第八章　CHAPTER　8

非洲原始艺术与现代艺术（四）

African Primitive Art and Modern Art (4)

> 非洲黑人雕刻所呈现的特殊的"静止"性质，
> 是从一特殊的"感觉点"上涌现而出的，
> 此静止性并非指死的、呆滞的形式，
> 到处都充满一种不可思议的张力，
> 向我们传达能引起我们深刻动机的内涵性情愫。

　　分辨原始文明与人文文明之间的差异，并不是一件困难的事，尤其对于一个文明人来说更是如此，因为他有一个操作良好、效果极佳的工具供他应用，那就是文字。但对原始文明而言，就不尽如此，因为它没有文字，所以要它设想一种文字文明的状况并非易事。不过，文字只不过是一种形式符号性的工具，它的好处可使人得到一种形式分析性的认知，但并不一定就能得到那实在物或原始文明的实质内容。其实原因并不难了解，因为原始文明的实质内容就是一种没有文字的实质内容。而此无文字的实质内容，如前所言，即一无文字的"感觉"。如在非洲，我们更可以一存在的"感觉点"称之。只是在文字的世界中，如以文字本身的功能而言，"知"此无文字的"感觉点"并不困难，但要实得一无文字的"感觉点"，往往并非易事。

　　当然，关于这一点，我们也可依照前面所言，将文字消除，或可真得此"感觉点"的存在。但是实际上，它的效果又如何呢？在此我们也可以近代西方绘画的具体表现而言之。十九世纪以来，近代西方绘画逐渐将文字性的故事消除，继而也将与文字相关的远近、明暗等法消除，甚至凡·高、塞尚、马蒂斯、毕加索等，更让我们清楚地看到了他们对主体性

内在"感觉"的强烈表达，但这样到头来，他们是否真的可以将文字性的事物彻底消除，以到达原始般的纯"感觉点"上呢？其实那也不尽然。因为我们可以很肯定地说，人类在文字世界中，顶多只能对文字的诸多错误、片面、夸大、不实或偏向的用法加以消除，要说连文字本身所必具备的形式分析性的结构也加以消除，这在文字应用中实在是不太可能的。比如在艺术中，我们真能不以画布等物为对象而进行操作吗？因为所谓文字的形式分析性的结构即主客，即对象，即作品或艺术品本身。

　　换言之，在文字世界中，我们习惯性地将我们的"感觉"放进某一被我们操作的"对象"中而加以表达。或是我们以某对象或作品的完成为象征，来呈现我们的"感觉"。像这种情形，基本上与原始的"艺术"表达有所不同，因为在原始艺术表达来说，并无所谓"艺术品"完成一事的存在，是以它也不会如人文艺术般受制于"对象"的存在。若相对于人文性的"对象"而言，原始艺术毋宁是以它纯粹的"感觉"，直接将对象创造出来，而不是在对象的方法性的限制下予以表达。两者相比，毫无疑问，原始艺术是在更自由的状况下被创造出来，人文艺术则较多文字或方法性的限制。

　　明了于此，我们会觉得文字性的人文文明中的创作是多么辛苦。因为它有那么多历史性的形式限制等待我们去突破，唯有靠纯属我们自身不尽的探讨，冲破我们所遭遇的诸多既有的限制，同时发现所谓人文性方法的表达有无限种可能，我们才算是比较自由地以真实的自身所得加以表达。但在这种情形下，如果我们并不是一群任性的肤浅者，我们会发现这几乎就如同塞尚或贾科梅蒂所言，是一个永不能完成的"真理"。

　　明了以上所言，我们再来看西方现代艺术中，所呈现的"自由"表达一事，它到底是一种真自由，还是一种对人类文明所含有"自由"之可能一事的实质性了解的匮乏？或它真知"自由"与"无限可能"几乎同等的真义否？或在现代艺术中，能真正确切地了解方法性表达的无限性吗？或真知不止追求的确切状况吗？假如他无法以不止的追求而知表达的无限

性，又怎样能保证他在真自由中从事创造性的表达呢？总之一句话，到底从事现代性表达的纯属他自身存在或基础性的"感觉"又在何处呢？

所谓"自由"与"感觉"，基本上，所指乃同一之事，即找到或呈现属人的原本存在的一种"真实"。而"自由"是一种文字性人文概念的描述，"感觉"则为属人存在的一种状况。尤其是"自由"一词，它是人文世界中所惯用之词，但是，按照历史或地区的不同，也呈现出完全不同的面貌，其中最具代表性的有三种：

49

1. 西方式的自由，实际上是一种人文性历史的自由。因为其文字乃拼音文字，而拼音文字若相对于象形文字而言，乃抽象性的重理论与方法的文字。是以由拼音文字而展开的文明，亦即分析性的文明，其最明显的特征，即出现在其历史辩证性的发展上。如埃及与两河流域（一个重理想，一个重现实）、希腊与罗马、中世纪与文艺复兴、古典与浪漫等，至于现代，才稍有所改。所以，其所谓自由，往往是针对某时代、某阶级、某文明等而有的自由，是一种文字性历史的自由，与东方或中国的属人自体性的自由有所不同。

2. 中国式的自由，乃一属人的自由。因中国所使用的文字乃象形文字，换句话说，是自原始图形直接转化而成的文字。因此，它不可能成为一种重分析、理论或辩证的文明。若与西方重客观对象的文明比较，那么，中华文明即是一直围绕着未经充分客观性延伸、属"人"本身的存在而有的文明。所以，若说西文主科学，中文则以伦理为重。

换句话说，其所谓的自由，往往是在与"人"有关的人际或自然环境中，取得最佳处理后的自由。或者，我们亦可称之为一种道德或伦理性的自由。

3. 非洲文明中的自由，若以其艺术表现而言，乃是感觉的自由。之所以说是感觉的自由，是因为非洲艺术若仍保持在一种原始艺术的状态中，那么于其实质上，便是一种无文字的艺术。而文字就是人文世界中所有规范性限制的来源，而且具有相当的强制性。这样千年下来，人早已无

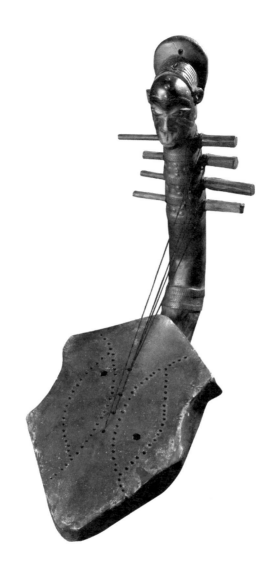

48　有人面的非洲乐器
　　钟淇 藏　胡财铭 摄

　　原始艺术是以一种纯粹的"感觉"，直接将对象创造出来，而不是在对象的
方法性的限制下予以表达。

49　　没有心脏的都市　柴特金
　　　1951—1953 年　雕塑　高 600cm　荷兰鹿特丹城市环境艺术

　　现代西方艺术最大的特点之一，即是师法非洲艺术对于感觉的自由表现。

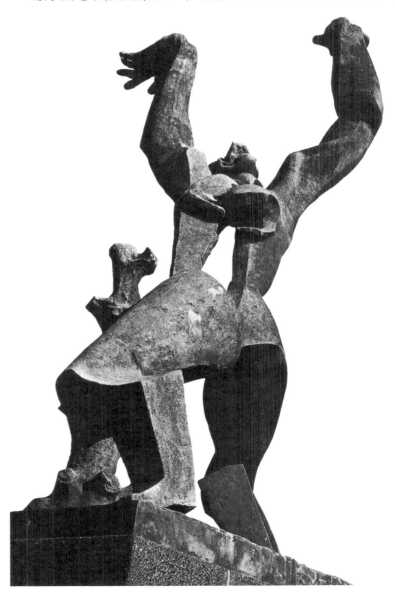

法用其自然的身体去反应、感觉，而是以各种文字性的、工具性的规范为媒介去感觉、反应。反观原始或当时的非洲，虽然亦有工具或规范的存在，但其多与自然接近或纯自然的形成物，所以不但强制性小，而且因其近自然而少烦琐、深具强制性的文字性人文规范，是以使人感觉保留了更多自然的自由性质，此乃必然而然的事。

拼音文字理论的规范性最强，象形次之，原始最次。所以，三者相比，中文以其图形性应该距非洲艺术，比用拼音文字的西文更近，其感觉亦然。但就此我们也不能说可以直接地切入非洲原始艺术的感觉世界之中，因为我们也很清楚，固然原始文明与人文文明有大异之处，但若就原始文明本身而言，亦并非所有原始艺术都给我们以相同的感觉。所以，对于非洲艺术的了解，最好再经过对于原始文明在不同地区的不同表现的比较性的探讨，这将使我们更清楚而准确地进入非洲中西部极具特色的"感觉点"的艺术世界。

由以上可知，分辨人文与原始并不是困难的事，如人文的文字性理论多，而原始则自然性的感觉多。但如果我们清楚地看到，即使同样是人文文明，其中也有许多不同的话，那么事实上，对于原始而言，其情况也是一样的。所以，在我们确定一种原始文明与一种人文文明的不同点时，为了更清楚地把握某一原始文明更确切的意义，最好对原始文明间的基本差异，也要有确切的把握，而这对对此一原始文明的了解会有更大、更准确的帮助。

现在我们以大洋洲地区的波利尼西亚等文明与中南美洲的印第安文化为例，我们可以很清楚地看到，这两个文明若和非洲文明比较，有其近似处，但也有很显著的差别。比如说，大洋洲地区的原始艺术，充满开放或狂放性的想象与鬼魅的性质。尤其是其图案与色彩更是流畅、典雅，或以一种白色调的对比设计，产生一种不可思议的稳定的神秘性；尤其是其雕刻的人物及其表情，更以其动态性及夸张性，与非洲雕刻在表现性质上有了不同。虽然不论是大洋洲地区的艺术，还是非洲黑人艺术，它们都不属

于文字性的写实主义，而出自于一种文字出现前的自然感觉性的表达，都具有一种内在意象性的潜意识般的表达，但同样也以其地区的不同，而有很大的差别性。这一则是由于其所处大自然环境的不同，一则是尽管它们都具有强烈的"感觉"性质，但到底其感觉仍以某"形式"来表达，所以其间的差异，更可以从其形式上清楚地呈现出来。其中最明显的，除以上所言的图案中的色彩与线条外，即是其雕刻人物的表情。实际上，其人物的表情，往往就是其艺术的中心精神所在，甚至也如其图案或造型中所呈现的本质或精神。

50　　一般而言，非洲人物雕像的表情与大洋洲人物雕像最大的不同，在于它呈现了一种几近静止的无表情状态。换句话说，大洋洲的人物雕像都是将某种表情发展到某一程度之后表达或呈现出来的作品，如笑或恨。

　　而在非洲，相当多的雕像，我们无法像判断大洋洲人物雕像表情一样，直接而清楚地判断出它表情的性质。但这也并非说，非洲雕像是木然的，是死板的，甚至是全无表情的；相反地，其静止般的表情，向我们深刻所传达的，很可能是一种更能引起我们深刻动机的内涵性情愫。

　　关于这种情形，我们更可以从其表达的整体一致性上清楚地看得出51　来。恐怕这也是欧洲艺术家被打动的重要因素之一。因为在非洲黑人雕刻中所呈现的这种特殊的"静止"性质，似乎是从我们前面所言特殊"感觉点"上中心性地涌然而出。此一静止性的造型本身就是此一中心性感觉点直接而本质的正面呈现。同时，更由于此感觉点的静止性，并非是一死板的、呆滞的形式，因而在观赏者的眼中，于其整个雕刻品上，到处都充满一种不可思议的张力。而且由于此中心性感觉点的张力的存在，使得整个雕刻品，不论面部表情、动作举止或物质性的雕刻品本身，都不可能成为一种夸张性向外伸展的可能或后果，反而使得整个雕刻品，在一种整体性向内凝聚的感觉点上，默默而稳稳地散发一种凝聚性表情的魅力。这无论如何都不是一种于太平洋奇景中的大洋洲艺术所具有的外向夸张性的性质可比拟的。

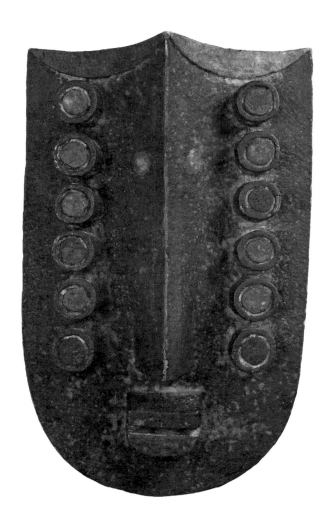

50　非洲面具
　　钟淇 藏　胡财铭 摄

　　非洲人物雕像的表情的特点，在于它呈现一种几近静止的无表情状态。

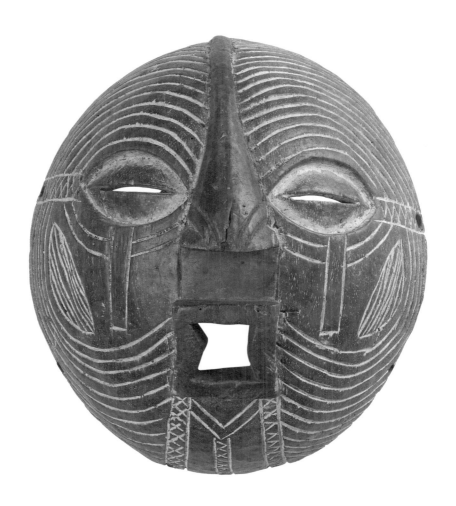

51　非洲面具
　　钟淇 藏　胡财铭 摄

　　非洲黑人雕刻中，呈现出一特殊的"静止"性质，此种造型就是中心性感觉点直接而本质的正面呈现，其并非是死板的、呆滞的形式，因而雕刻品呈现一种不可思议的张力。

　　虽然原始艺术多以其未受文字出现后的多重工具或方法的媒介性的制约，而呈现一种属人、原本、自然的感觉性质，但从以上可知，其以地区不同亦多呈现不同的面貌。如非洲与大洋洲者若是，那么，在中南美洲地区，其原始或近原始的艺术表达与非洲而比，将呈现比大洋洲者更大的差异。自奥尔梅克（Olmec）时期至西班牙入侵之间，一般而言，其并不具有大洋洲艺术那种狂放、鬼魅性质，反而是比较温和并具有写实性，其图案或石刻也不若大洋洲艺术那么富有色彩及线条的流畅性，尤其是石刻，反而透露一种严谨的庄严性质，这种情形在大洋洲是少有的。如果就我们所熟知的玛雅文化而言，不论其雕刻或工艺品，也许是因为时间较晚的关系，都呈现一种整体的规划性。至于我们特别指出的原始艺术的"感觉"性，中南美原始性的艺术于三者之中，可说是最弱的一环，尤其我们可以从其金属工艺品或编织品中清楚地看得出来。而对中西非而言，金属雕刻品或编织品是较少出现的。

　　至于写实性的雕刻，在非洲也不是没有，如在贝宁或利比里亚，都可找到类似的作品，尤其是贝宁的作品，时常会令我们不由得联想起两河流域阿贡王朝的写实风格的作品，甚至其中两只呆呆的大眼睛更成为它们之间风格相近的最大表征。虽然如此，写实风格的作品在非洲毕竟为少数，不足以为非洲原始性艺术的代表。所以，在非洲黑人雕刻艺术的探讨中，通过原始与人文之辨，同时也通过对以上三种原始性艺术的简要比较，最后我们仍不能不回到有关非洲黑人雕刻的特殊"感觉点"的探讨上。

　　在以上说明中，我一直在强调非洲黑人雕刻中所呈现的"感觉点"，但上面的说明也许不够清晰，在此再扼要重复一遍：

　　1. 所谓人文世界，即以文字性的故事（如希腊神话、基督教故事等）或方法（如几何学、逻辑等）而开始的世界。如使用的文字不同，即有不同的故事或方法（如中国的道德或《周易》的三元论等）。

　　2. 所谓原始文明，即文字出现前因人类自然身体的感觉而有的文

明。所谓自然身体，即未被文字性的故事或方法控制的身体，即自然，或即感觉而已（如未定型或制度化前的原始艺术或祭祀等）。

3. 所谓原始感觉的世界，事实上，其表现亦必有形式。但以其并未形成任何文字性外在而独立的客观"对象性"的世界，所以其差别可以其形式之距感觉的远近而有所不同。如以艺术性的表达而言，可有三种：

a. 如其表现有某程度的写实性质，即言其客观的对象性描述已强，是以距感觉最远。

b. 如其表现旨在于一种情感或情绪性的发挥，因其感觉已向外有某程度的延伸或扩张，是以其形式亦必有所夸大而未尽以全自然的感觉而进行表达，其距感觉亦稍远。

c. 如其表现似停滞在自然身体的感觉点上，既未延伸亦未形成外在性的描摹，是以其距感觉最近，或即自然身体的属人感觉本身的自体性呈现。

明了于此，不但可使我们深知原始与人文间的基本差异，甚至更可从原始的原创性基础的了解中，对自原始延伸而出的人文性文明，有基础或结构性的了解。

第九章　CHAPTER 9

非洲原始艺术与现代艺术（五）

African Primitive Art and Modern Art (5)

人文，爱方式而文绉绉，
其距真正属人原始的自然整体性的感觉又何其遥远！
原始，它粗犷而有些鄙俗，
却是人文产生的感觉性的基础。

在前面的说明，很可能使人觉得我在积极赞扬或推崇非洲黑人艺术的价值。当然，这种意图是有的，但事实上，我也没如我们想象中的那般做那些价值和意义上的高估。动辄以价值或意义做强烈的评估，是人文文字世界中的爱好与习惯，但如以非洲本身而言，它拥有以自然的真实而简单生活的族群，同时也以其有此简单生活的真实性，所以，其文明性的延伸也不会很大，甚至数千年也无大的更改，或其艺术至今仍旧属旧观，绝不像人文世界中的生活，以其强烈而巨大的工具或文字性概念的发展，在一二千年中，产生了偌大组织性的文明成果。我们生活其中，到底人类所谓的"进步"是祸是福，恐也在难言之列，或是在参半之中。所以，若是以人文文明反过来看原始文明，重点并不在于其间的优劣之辨，而在于一种属人、原本、自然的基础性"真实"的揭示。只是没有想到在诸多原始文明中，非洲黑人艺术若比诸其他，仍旧有显著的不同。所以，最后我仍旧不能不将之归入"感觉点"文明或艺术的表达世界中。此亦无他，以其更近于属人存在性"感觉"的表达而已。

　　大凡和非洲黑人雕刻有直接接触的观赏者，多半都会有以下的三种感

52　非洲面具
　　钟淇 藏　胡财铭 摄

　　大凡和非洲黑人雕刻有直接接触的观赏者，多半都会有怪异、抽象几何与充满张力的感触。

触（有时看图片比看真迹更会如此）：

1. 总觉它有些怪异的感觉。
2. 它是一种抽象几何式的表达。
3. 不论怎样，它都是一种充满张力之有力的作品。

关于这种情形，西方许多艺术理论家（如赛吉〔Ladislas Segy〕）试着从形式分析中解开非洲黑人雕刻之所以会成为那么有力的表现形式的谜团。但毕竟形式上的分析只能满足我们形式解释的要求而已，至于是否可真及于艺术的内在实质，实在很难讲，更何况非洲艺术的形式根本就不若人文般是因形式上的要求而有的形式。所以，像这种即便是在原始艺术中，亦属特有的非洲黑人的艺术表达，我以"感觉点"的方式来加以说明，只希望能在文字说明的方式中，更贴近于非洲黑人雕刻的实质。

一种真属"感觉点"的表达，可保持其与形式间最高度的一致性。但是，在此所谓的一致性，并非人文世界中习惯的客观性一对一的一致性；反之，它是一种原始主观原创的一致性。换言之，它并非是因图形而有的形式，而是由（主观）感觉点直接迸现的形式。在此情形下，我们可以说，其感觉与形式根本就是同一个东西，这和感觉经过延伸而有的形式有很大的不同。如果说，人类业已自原始的感觉点，经过延伸而达到文字表达的地步了，那么，其形式距感觉点远而又远，其形式的一致性真不知要经过多少方法性的处理，才能有趋近的可能。比如说，文艺复兴时期的基督教绘画，作者要如何延伸他属人的感觉点，使之到达文字或历史性基督教存在的事实对象中，然后选择故事并确定他表达的方式或方向，最后才在画面上，将其故事转换成一种设计性的形式加以表达出来。

在此情形下，我们所谓的一致性到底是什么意思？毫无疑问，一种是画面形式所呈现的一致性，如结构、造型、线条、色调等；一种是画面的形式与基督教故事间所形成的一致性。最后才能谈到透过画面形式

表现的基督教故事与作者感觉间的一致性，或透过基督教故事所呈现的画面形式与作者感觉间的一致性。我们想想看，一幅作品若是经过了繁复的转换过程或感觉的延伸，是否会对属人、原本的自然感觉点有所掩盖或迷失？换言之，在一幅基督教故事的画中，我们真正得到的是一种有关基督教的"感觉"？还是属人本身可造就一切形式可能的原本的感觉或感觉点的存在？

此事若在创作者来说，他自然可以其自身既有的感觉进行延伸，并一贯地把握之。而对观赏者而言，如其与创作者之间并无感觉性生活的共通的可能，那么，这如何使他通过繁复的文字性历史故事（如基督教故事）的转折，而得到艺术预期的观赏性成果？还是说，到头来，他所得到的只是一种习惯性的基督教"感觉"，却误以为此即作者原本的"感觉"。或此习惯性的"感觉"，即属人、原本、自然的"感觉点"？这实在是一个令人费解而又亟须加以深切探讨的问题。

如果非洲黑人艺术与其他文明间的不同，在于"感觉点"的存在，那么，其他文明之所以异于黑人雕刻，也就在于属人、原本的感觉的延伸或其延伸程度。比如说，如果所谓人类文明，只不过是属人感觉外在延伸的结果，那么，原始文明以其工具简单，更无文字，所以其延伸也多限于情感范围而已。至于人文文明，以其文字与工具间的复杂操作，乃超出近于原始感觉点的情感的状况，产生出各式各样以文字或工具反控情感的异化结果。其异化的进步成果，若对人是有利的，或其形式的发展是在人可忍受的范围内的，那么，就不会有艺术家背叛一事的发生。反之，若其异化的成果或其采取的形式，已超出艺术家可忍受的范围，并形成其创作的阻碍时，艺术家为了维护其属人存在的真实感觉，他就会揭竿而起，以背叛达成其自由中呈现属人真实理想的目的。

其中最好的例子，莫过于欧洲现代艺术的发生，尤其是二十世纪欧洲艺术与非洲黑人雕刻接触后的诸多发展，更值得我们做广泛的追踪与探讨。

在此，我们亟须问的是，欧洲现代艺术如以其传统性的方式，自希

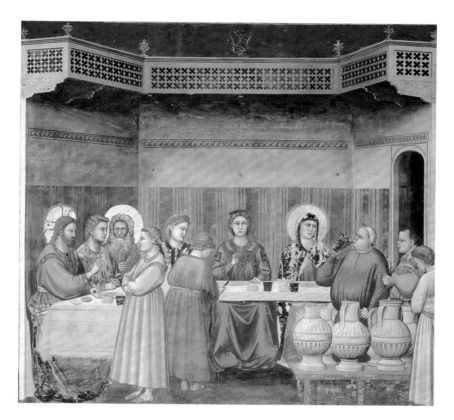

53　　迦南的婚宴（意大利帕度亚·斯克洛维尼礼拜堂的场景局部）　乔托
1305—1306 年　壁画　200cm×185cm　意大利帕度亚·斯克洛维尼礼拜堂

　　在一幅基督教故事的画中，我们真正得到的是一种有关基督教的"感觉"？还是属人本身可造就一切形式可能的原本的感觉或感觉点的存在？

腊经过文艺复兴而至十九世纪，逐步迈向了属人自我主体性的自由感觉表达的要求，那么，于此风起云涌的新潮流中所接触的非洲黑人艺术，是否其就可以要求直接切入非洲黑人艺术的实质内涵了呢？如其未能，欧洲是否也要按照欧洲自有的方式，找到真正欧洲式的属于现代的自由感觉的表达？关于第一个问题的答案，恐怕在肯否之间，至于第二个问题，其答案则是肯定的。现在我先来尝试着回答第一个问题。

欧洲文明源于希腊，而希腊文明为早期地中海文明的最高成就，同时也是人类文明中拼音文字形成后具有最高成就的文明。而拼音文字基本上是以抽象符号重分析性理论思考的文明。所以，不论西方文化在近代有怎样的变化，事实上，其以分析性的理论方式来看一切，乃一必然而自然的事实与习惯。或者，这也与前面所言的以形式分析的方式来求得非洲艺术的特殊效果是一样的道理。但像这种欧洲文明的形式分析方式，事实上和非洲艺术存在的实质，却恰好是背道而驰。因为若以非洲黑人雕刻艺术而言，不论其面具还是其雕像，都是以一种图形或符号来表示其表达终止的地方。反之，若以拼音文字的分析性理论的文明而言，所谓符号或文字，却是其表达开始的地方。所以，假如我们以欧洲式形式符号处理的方式，来处理非洲艺术中面具或人像的图形或符号的问题或意义，等于是将面具或人像的意义自其图形性的符号上向前延伸，或以定义与推论的方式，求得其中形式性分析的意义。但是毫无疑问地，像这种自图形或符号因推演方式而有的形式意义，在非洲来说，可以说是全然不在他们的文化表达当中。反之，假如我们真想以非洲艺术中所呈现的图形或符号求其艺术原创的真义，不但不能将其向前延伸，反而应当向后还原，方有得其艺术原本真义的可能。因为，其面具或人像乃其整个自然生活结论式的符号，而不是其生活开始之处。换言之，其符号的真正意义是以其整体性的生活为其保障。到头来，它们真正注重的是其自然性的生活本身，而非符号，也唯其如此，才能赋予其符号更多自然存在性的象征意义。或其符号，就是其生活本身。所以，这种情形和在人文世界中，先有文字或符

54

54　非洲人形雕塑
　　钟淇 藏　胡财铭 摄

　　以非洲黑人雕刻艺术而言，不论其面具还是其雕像，都是以一种图形或符号来表示其表达终止的地方。

号，然后再以此为工具建立规范或定义，以寻求更富于人文意义的生活是大不相同的，更何况原始文明并无文字可言，是以其生活只与自然相关，而无任何文字性的规律。同样，其生活的中心是以自然为背景的"感觉"，而非文字或符号性的解释或延伸。所以在非洲，我们宁愿以感觉点称之，以别于其他原始文明，更别于因拼音文字而有的重分析的形式理论的欧洲文明。

从以上的说明，我们可以清楚地知道，要说以欧洲形式分析的文明世界，直接进入非洲式的感觉世界，几乎可说是不可能的，甚至假如我们说，欧洲永远是欧洲，非洲永远是非洲，实在也不为过。因此，我们看到许多欧洲的艺术家，尽管他们惊异于非洲艺术惊人的效果和成就，但实际上，他们自非洲艺术所学到的，恐怕仍只限于其形式的造型领域，甚至他们所做到的，也仍只是一种非洲艺术造型的欧洲式翻版而已。如马蒂斯、莫迪利亚尼、贾科梅蒂、甚至是莱热等，均是如此。其中毕加索确实是一个特例。不过，这个问题所涉甚广，等到后面谈到毕加索时我再仔细地谈一谈。

我想关于欧非间造型艺术不同的问题，其中的原因恐怕也不难了解，因为欧洲艺术的造型基本上源于希腊的几何学。而希腊的几何学，可说是古代地中海沿岸文明抽象性理论的最高成就。其影响所及，降至近代亦未曾稍衰。至于二十世纪，由于现代风潮的兴起，虽有所改变，但其于基础性的中心题旨上，并无大的改变。而对于非洲黑人雕刻而言，并无任何理论的几何学为其形式基础；反之，其造型却自其属人自然的感觉中迸现而出。非洲艺术既不因造型而造型，更不以造型为其目的，所以，假如我们以几何学命名其造型，那么，其几何应称为"感觉几何学"，以别于希腊形式理论的几何学。这也就是我们前面所言，以文字或形式而有的文明与以自然感觉而有的文明间最大的不同。

要想把欧洲几何改为非洲几何，那恐怕是不太可能的。文明与文明之间可互相参照、影响，但想要把地球上所出现的区域性文明完全消除而使其成为一共同体，那也是不太可能之事。说起来，这并不是一件"人"要

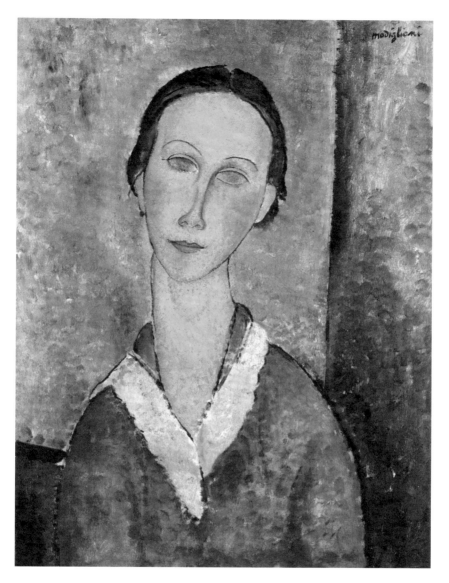

55　穿海军领衣服的年轻女子　莫迪利亚尼
　　1918 年　油彩、画布　65cm×46.4cm　美国纽约大都会艺术博物馆

　　欧洲艺术家自非洲艺术所学到的，仍多只限于其形式的造型领域，欧
洲永远是欧洲，非洲永远是非洲，如此说实在也不为过。

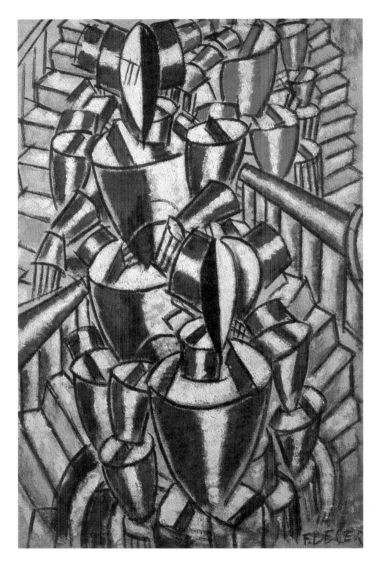

56 楼梯 莱热
1914 年 油彩、画布 144.5cm×93.5cm 瑞典斯德哥尔摩现代美术馆

欧洲现代艺术本质上仍只是一种非洲艺术造型的欧洲式翻版
而已。

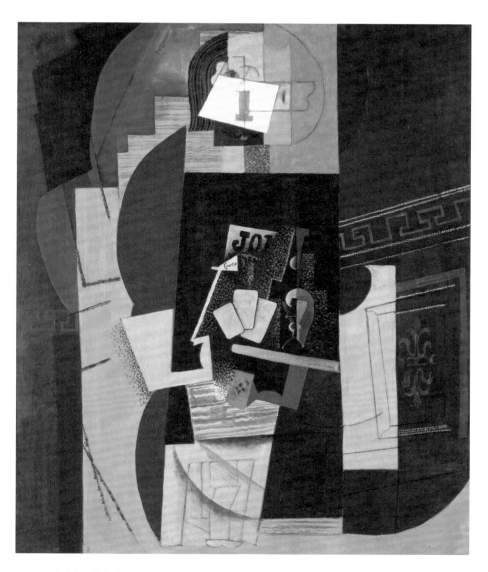

57　　游戏者　毕加索
　　　1913—1914 年　油彩、画布　108cm×89.5cm　美国纽约现代美术馆

　　欧洲艺术的造型基本上源自希腊的几何学，到了二十世纪，由于现代风潮的兴起，虽有所改变，但其基础性的中心题旨并无大的改变。然而，毕加索可说是一特例。

不要做或"人"能不能做的事，而是说一切属人之事，绝大部分都是"自然"所决定的。你生活在哪一块土地上，几乎终生注定要属于这块土地的文明了。要改，恐怕能改的也只属于外在形式性的部分表现罢了。所以，不论欧洲的造型艺术在二十世纪中受了多少非洲或其他区域文化的影响，到头来，其根本风格仍旧是欧洲几何的延续。除以上说过的艺术家之外，其他还有阿契本科（Alexander Archipenko, 1887—1964）、阿尔普（Jean Arp, 1887—1966）、摩尔（Henry Moore, 1898—1986）、布朗库西（ConstantinBrancusi, 1876—1957）等。

明了于此，再来看二十世纪现代风潮中抽象艺术的问题，我们就可以清楚地知道，虽然立体主义对现代抽象性的艺术表达有着不可磨灭的功劳，而立体主义的创始者毕加索的《亚威农的少女》更是立体的先声，它又与非洲黑人雕刻有着不可分的关系，那么，我们就此是否可以肯定地说，非洲黑人雕刻对欧洲的现代抽象性艺术表达有着不可分的决定性影响呢？恐怕事实并非如此。因为在欧洲现代风潮中，引起更大影响者并非《亚威农的少女》，而是其后颇具欧洲分析风格的分析性的立体绘画，如毕加索的《佛雅的画像》。甚至就毕加索来说，其具非洲风格的《亚威农的少女》至1908年的绘画并没有长期地发展下去，反而是包含了一般所言"小立体面"的分析性欧洲风格的立体绘画，得到了正面而肯定的发展。所以，由此我们也可以肯定地说，一般所谓立体派，其所指基本上是分析性的立体绘画（1909年以后），而非直接与非洲相关的立体绘画（即自《亚威农的少女》至1908年间的绘画）。同时，这种欧洲几何风格的分析性之立体绘画，亦即1909后，由布拉克、默林杰、格里斯、莱热发展的方向。

以欧洲几何学发展欧洲的造型艺术，乃自然而必然之事。至于非洲感觉性几何的引入，事实上，也只是为了发展更尖端的欧洲艺术所采取的一种必要手段罢了，最后所形成的，仍只是一种更新的欧洲艺术，而非洲艺术并非其全然的目的。虽然非洲艺术给欧洲带来了立体绘画，但到头

58

59

60

61

58　　树叶与橙子　阿尔普
　　　1930 年　油彩、画板　101cm×81cm　美国纽约现代美术馆

　　不论欧洲的造型艺术在二十世纪中受了多少非洲或其他区域文化的影响，到头来，其根本风格仍旧是欧洲几何的延续。

59　　斜倚的人体　摩尔
1938 年　青赫顿石　88.9cm×132.7cm　英国伦敦泰德艺廊

　　要想把欧洲几何改为非洲几何，那是不可能的。文明与文明之间可以互相参照、影响，但想要把地球上所出现的区域性文明完全消除而使其成为一个共同体，那也是不太可能的。

　　来，所谓立体绘画仍只是分析式的欧洲立体绘画，而非非洲式的立体绘画。甚至就此我们也可以说，非洲并无所谓立体绘画，而欧洲立体绘画的产生，毋宁是在一种对于非洲感觉性几何的误解下，以欧洲分析性的思考，将非洲的感觉性几何过分简单化的成果。所以，像这种形式简单的分析性的立体绘画，由于内容的贫乏，所以很快就成为过去。然后经过了剪贴的过渡，方又形成内容丰富的综合立体绘画，甚至是新古典主义的绘画。于此综观全局，典型的分析性的立体绘画，实际上只有短短二三年的时间即已成过去，其他则均是以此为形式方法上的转折点，经过再次发挥

62

63

60　吻　布朗库西
　　1907 年　石材　高 28cm　罗马尼亚克雷欧瓦美术馆

　　西方现代艺术以欧洲几何学发展欧洲的造型艺术，是自然而然之事，而引入非洲感觉性几何，也只是为了发展更尖端的欧洲艺术所采取的一种必要手段罢了。

而有的新绘画而已。

　　于此期间，我们承认立体绘画确实为欧洲现代绘画，在趋向于自由度极高的抽象表达上，立下了不小功劳，但是在另一方面，我们是否就可以说，如果没有《亚威农的少女》及《佛雅的画像》的出现，就不会有欧洲现代风潮中自由而抽象的艺术表达了呢？毫无疑问，答案是否定的。

　　虽然毕加索因受非洲黑人雕刻的影响，而有《亚威农的少女》之作，但无论如何《亚威农的少女》的存在，在欧洲绘画中似乎只是一个特例。

61　　立体派的风景　梅林杰
1911 年　油彩、画布　81.3cm×99cm　美国纽约西德尼·詹尼斯画廊

　　一般所谓立体派，其所指基本上是1909年以后分析性的立体绘画，而非直接
与非洲相关的立体绘画。

62 早餐 格里斯
　　　1914 年 布上水粉、油彩、剪贴印刷纸上色笔 80.9cm×59.7cm 美国纽约现代美术馆

　　非洲并无所谓立体绘画，而欧洲立体绘画的产生，可说是在一种对于非洲感觉性几何的误解下，以欧洲分析性的思考，将非洲的感觉性几何过分简单化的成果。

尤其是如果说毕加索本人，在《亚威农的少女》之后，很快就转入《佛雅的画像》这样的分析性的立体绘画的话，那么，这就足以说明欧洲永远为欧洲潜在性文明的特色与传统的源头。所以，在此我们也可以好奇地问：如果欧洲并没有立体绘画的存在，是否仍旧可以欧洲本身的风格或传统，而转入现代风潮的自由抽象性的绘画呢？毫无疑问地，答案是肯定的。

1910年前后，差不多与立体主义同时期，欧洲仍有许多现代艺术派别，如野兽派、未来派、达达主义、超现实主义等，它们都有着强烈的自由与抽象表达的倾向。不过，习惯上谈到抽象绘画，仍不能不以康定斯基、克利、蒙德里安为主要代表人物。如以造型而言，我们则不能不以蒙德里安为最。

谈到蒙德里安，他当然也是受立体派影响的现代艺术家，一如其他现代的艺术家一样，没有一个不受立体派影响的。但由此我们会以为蒙德里安因为受了立体派影响才成为蒙德里安，或由此而使蒙德里安完成了他晚期纯抽象造型的绘画，那也不是很正确的。因为蒙德里安比毕加索大九岁，他于1911年在阿姆斯特丹看到毕加索及布拉克绘画展出前，他的绘画已经走上了简化几何性造型的抽象路线，其中最著名的，当推1908年的《大蓝树》及《大红树》等。至于1911年的《大灰树》，显然与前二者已有所不同，如地平线的隐约消除、整个画面的统一性几何造型的逐渐形成等，似乎都在说明着他的作品与立体绘画的相近处。同时，他此时期的其他绘画，都清楚地说明了这种倾向，如《壶之静物》《有树的风景》等。

63　　坐扶手椅的女人　毕加索
1913 年　油彩、画布　147.4cm×97.5cm　私人收藏

形式简单的分析性的立体绘画，由于内容的贫乏，所以很快就成为过去。然后经过了剪贴的过渡，方又形成内容丰富的综合立体绘画，甚至是新古典主义的绘画。

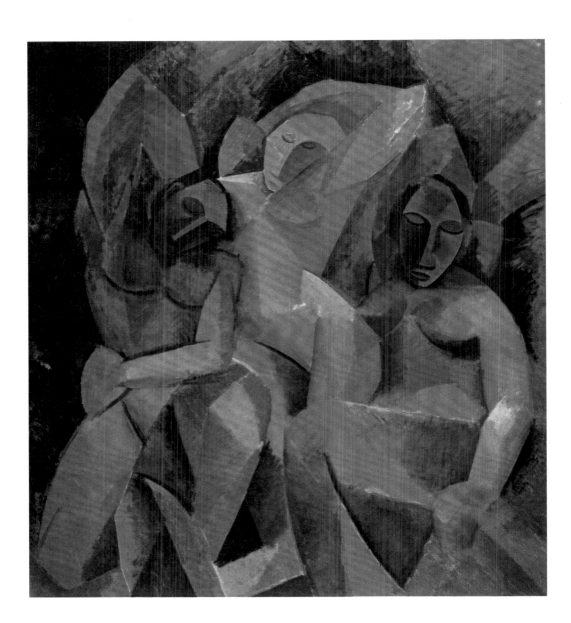

　　然后，紧跟着1911年立体绘画的影响，在1912年，蒙德里安完成了全几何造型的绘画，如《开花的苹果树》《开花树》等。1913年，更出现了具有探索性分析的立体绘画及椭圆形绘画。若蒙德里安的绘画止于此而已，那他仍只不过是一个一般意义的立体主义画家而已，但情况并非如此，因为紧跟着椭圆形绘画的过渡，他开始进入新"构成"的时代。在此，色彩增加了，短小的线条也有了更具精密造型的表现，换句话说，他已逐渐越过了一般意义的立体绘画（如分析性的立体绘画），而进入纯属他自身的"新造型"的世界，这标志着蒙德里安1920年后既成熟而又具独创风格绘画的来临。1930年，蒙德里安更发表了超越立体主义的《立体主义与新造型艺术、现实艺术和超现实艺术》（*Cubism and Neo-plastic, Realist and Surrealist Art*）和《崭新的艺术》（*The New Art*）等著名的文章。

　　关于蒙德里安艺术的特殊意义，于此不再多说了，日后应该会有专文讨论之。而我之所以要把蒙德里安的艺术在这里加以引入，其主要的意义有以下几点：

　　1. 自十九世纪以来，欧洲艺术家之所以对非洲黑人雕刻产生那么大的兴趣，固然是由于黑人雕刻的特殊性，但另一方面，更是为满足欧洲当时对艺术的要求以及方法上的方便取材，并达成将欧洲艺术向前推进的目的，也就是达成其更自由而抽象表达的可能，而不是将欧洲变成非洲。而这种明显的意义或目的，我们不但可以从《亚威农的少女》与分析性立体绘画之间的变化，以及综合性立体绘画的进展中清楚地看出，同时，这种属于欧洲艺术进展中的特色和意义，也可应用于蒙德里

64　　三女性　毕加索
　　　1908年　油彩、画布　200cm×178cm　俄罗斯圣彼得堡俄米塔西博物馆

　　如果欧洲没有立体绘画的存在，是否仍旧可以从欧洲本身的风格或传统，转入现代风潮的自由抽象性绘画呢？毫无疑问地，答案是肯定的。

65　大红树　蒙德里安
1908 年　油彩、画布　71.1cm×99.1cm　荷兰海牙现代博物馆

　　谈到抽象绘画，不能不以康定斯基、克利、蒙德里安为主要代表人物。如以
造型而言，则以蒙德里安为最。

66　　大灰树　蒙德里安
1911 年　油彩、画布　78.7cm×106.6cm　荷兰海牙现代博物馆

　　《大灰树》中地平线的隐约消除、整个画面的统一性几何造型的逐渐形成
等，都说明着他的作品与立体绘画有相近处。

67　　开花的苹果树　蒙德里安
1912 年　油彩、画布　77.5cm×106.6cm　荷兰海牙现代博物馆

　　1912年，蒙德里安完成了全几何造型的绘画，如《开花的苹果树》《开花树》等。1913年，更出现了具有探索性分析的立体绘画及椭圆形绘画。

安艺术的进展过程中。

2. 如果蒙德里安在四十岁前，没有完成他属于自身的基础、追求与成就，他又怎能快速地对于立体绘画完成深度的吸收？同样地，如他吸收了立体主义，而经过十年没有完成他晚年纯造型的艺术成就，又怎能称得上是二十世纪真正具有传统欧洲风格的现代抽象艺术的代表艺术家？所有这些问题，不论是非洲与毕加索、非洲与欧洲也好，或是立体主义与蒙德里安也好，其中所包含的文化中的真义向我们说明了有关文化吸收的基本法则与意义。那就是说：人类对于文化的吸收，并不在于吸收事实的本身，而更在于有无吸收的背景、要求与能力，其中尤以吸收的能力为最重要。如果某艺术家确有此能力，那么，在吸收后他就不会停留在吸收点上，反而会超越他对文化的吸收成果，在自我的成长中，将历史向前推延。反之，如无此背景与能力，不但不可能吸收，更无法将历史向前推延，更坏者则因有偏差的吸收而形成历史的倒退。

3. 毕加索当然有此能力，因为他在二十岁以前就已经是世界一流的画家了。所以他自然有能力正确地吸收非洲黑人艺术的特色，不但从此建立了立体绘画，同时，也将其自我的风格进行延伸以达其巅峰状态，并成为世界最有名的画家。

毕加索如此，蒙德里安当然也有此能力。在他接受立体绘画以前，他早已有了相当稳定的艺术成就。所以，他自然也能在接受立体主义的绘画后，很快地超越而成就了全属他自己的新造型或纯造型主义的绘画，同时更成为二十世纪西方现代绘画的主要奠基人之一。其中最值得我们注意的，就是他所谓超越立体绘画与纯粹主义绘画，而成就其新造型主义绘画一事上。

所谓新造型主义，实际上也就是西方文明自希腊以来，传统性的理性主义在现代艺术中的代言人，同时，它也是西方理性主义于现代绘画中的最高成就，而且这种情形，我们可以从以下两件事中清楚地看出：

a. 蒙德里安认为真正的立体主义就应该是真正的抽象主义或新造型主

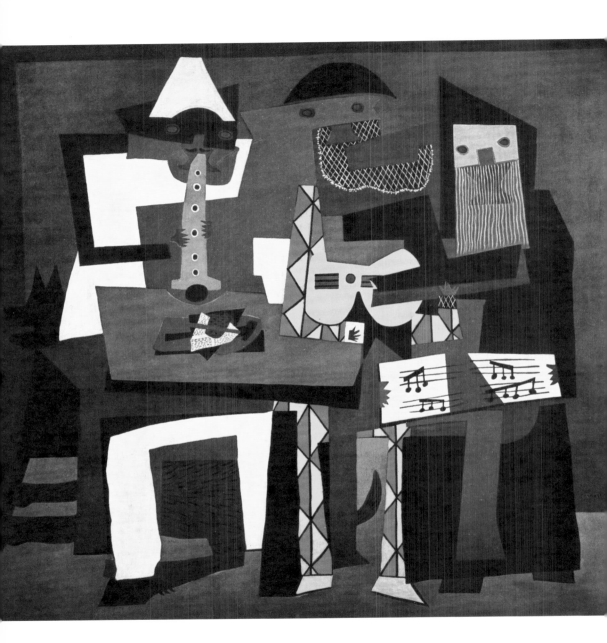

义，否则它就会有倒回到自然主义绘画的倾向。很显然，毕加索自分析性立体绘画以后，不论是剪贴或综合性立体主义绘画，其中情感或故事性的内容一直在增加，这样一来，对象性的事物或成分愈多，其纯造型的成分就会相对地减少，甚至会完全离开抽象绘画的领域。而蒙德里安所谓的"抽象"，就是一种纯造型，也就是他所谓的新造型。它不但是一切绘画的基础，同时更可以此纯造型展现出各种不同风格的绘画。但此造型并不是一种单纯的几何学，它毋宁是一种纯粹的韵律。或者直接来说，它就是一种生命的"原力"。你看，蒙德里安竟把纯粹的几何与纯粹的生命结合而为一了，同时，他更以他的新造型将此二者予以一致性地表现出来。

b．以上使人联想到两个人物，一个是他的友人旬马克（M.J.H. Shoenmaeckers），另一个是柏拉图（Platon）。旬马克是把数学与神秘主义以理性结合而为一的哲学家；此外，蒙德里安所尊奉的就是一种现代式的柏拉图主义，因为柏拉图就是将几何与道德结合而为一的人，如《美诺篇》（*Meno*）。

其实，像这种情形，本为西方理性主义之传统性的特色，比如说，所谓理性，即要求合理性。而合理性，即不能没有一个客观的合理方式或系统以其为依据。在希腊，这就是几何或逻辑；在近代，即数学；而在蒙德里安，这就是新造型，或即十字及长方形。

但只要有一个客观的形式为其依据，便不可能不形成主客间二元对立的结构。如希腊的几何与神话、近代的数学与心灵以及蒙德里安的造型

68　三个音乐家　毕加索
　　1921 年　油彩、画布　197.5cm×223.5cm　美国纽约现代美术馆

毕加索有能力正确地吸收非洲黑人艺术的特色，而建立立体绘画，同时也将其自我风格进行延伸以达其巅峰状态，成为世界最有名的画家。

69　　IKB79　克莱因

1959 年　颜料、合成树脂、画布　139.7cm×119.7cm　英国伦敦国家艺廊

蒙德里安认为真正的立体主义就应该是真正的抽象主义或新造型主义，否则他就会有倒回到自然主义绘画的倾向。如克莱因即是抽象绘画的代表之一。

70　　哭泣的女人　毕加索
　　　1937 年　油彩、画布　58.5cm×48.2cm　私人收藏

　　毕加索自分析性立体绘画以后的作品，其中情感或故事性的内容一直在
增加，对象性事物或成分愈多，纯造型的成分就会相对减少，甚至会完全离
开抽象绘画。

71　城市构成 5　德士堡
　　1924 年　油彩、画布　100cm×109cm　荷兰阿姆斯特丹市立美术馆

　　蒙德里安所谓的"抽象"，是一种纯造型，亦即一种新造型。它不但是一切绘画的基础，同时更可以此种造型展现出各种不同风格的绘画，例如德士堡新造型主义的绘画。

与生命的韵律。二元既已存在，实际上，便不能不寻求一种联结或统合二元的可能。在希腊，这就是柏拉图的模仿说（copy），而近代知识论兴起，在蒙德里安，即其关注的并不在于一几何图形，而是几何与生命韵律一致性的问题。

　　明了于此，可知西方拼音文字文明，自希腊以来，主要是以理性主义为其发展中心。好处是明晰而精确，并促成了科学的急速发展；坏处是在理论与科学以外，永远留下了一个几乎是无法弥补的漏洞，那就是客观以外的存在性主观的自然而必然的存在，同时，这也就是西方文明的二元论的必然结果。或亦即科学与基督教之间的冲突，乃永远都争论不完的关于理性与感性之间的纠纷所在。尽管哲学一直想弥补这个二元性的漏洞，但到头来，拼音文字中爱好明晰与精确理论的风气已成，再加上近代科学的突飞猛进，即便是要求存在性基础的现象学，也无法完全逃离此一根深蒂固的科学性理论要求的阴影。

　　所以，在此大背景的影响下，可说新造型主义是现代艺术中，西方文明的代言人之一。

　　蒙德里安早在1911年以前，对于明晰、精确、简化而抽象的艺术表达已有相当的成就，立体主义更使他快速进展。至1920年，他已积极地完成了他新造型理论的抽象绘画，亦即以十字形、长方形及三原色而有的构成艺术。

　　绘画艺术严格来说其所表达的也无非是一些人类所必有的情愫、感觉、想象、经验、故事等。但所有这些事物的表达都必须借助于某种造型才能加以完成，而所有的造型都必与几何学有不可分的关系。所以，在西方要求明晰而精确的理性文明传统中，如把绘画中表达不清楚的部分去掉，并强烈地要求其有清楚、明晰而精确表达的可能，那么，我们想想看，其结果是否就如蒙德里安所言，新造型的抽象艺术只剩下了准确而简单的基础性的几何造型及几块同样准确、简单而基础性的颜色？这在蒙德里安来说，其理想完成了；但对绘画艺术本身而言，则将之推向一种造型

72　红、黄、蓝的构成　蒙德里安
　　1930 年　油彩、画布　73cm×54cm　私人收藏

　　蒙德里安所关心的，并不在于一几何图形，而是几何与生命韵律一致性的问题。

73　　纽约　蒙德里安

　　1842 年　油彩、画布　144.7cm×119.4cm　美国纽约西德尼·詹尼斯画廊

　　至1920年，蒙德里安已积极地完成了新造型理论的抽象绘画，亦即以十字形、长方形及三原色而有的构成艺术。

性形式表达的极限或极端。这样，其理想性的好处，是以形式保障了内容。但在另一方面，如果我们并不了解一种造型出现的历史与背景，甚至更未生活在其中，我们真能了解蒙德里安造型中原来设想的理想内容吗？

还是说，我们所看到的只是一种既简单又精确的几何造型？其实说起来，在这里面正包含人文与原始之间极大的不同点。这话的意思也就是说，人文爱好的是使用方式，而方式更在不断地变化中，所以了解其需要的是历史。而原始，它的实质就是一种自然性甚高的生活，所以他们所依靠的只是一种几如自然本能性的"感觉"。因此基本上，它无须历史，而历史毋宁就包含在他们自然感觉性的生活当中。所以若和人文来比，原始是以感觉保障方式，这和人文以形式来保障内容来说，刚好是人类文明的两个极端。而且这种情形，再也没有比非洲的黑人雕刻与明晰而文绉绉的蒙德里安造型之间，来得表现清楚。

人文，爱方式而文绉绉，其距真正属人原始的自然整体性的感觉又何其遥远！原始，它粗犷而有些鄙俗，却是人文产生的感觉性的基础。

此二者之间真正的通路究竟何在？其间若无优劣可言，那么，我们所谓自然的"感觉"基础和人文方式性的"历史"间的分辨又属何意？

绕了一大圈子，现在就让我们再回到非洲黑人雕刻的"感觉点"的探讨上。

74　　有线条的构成　蒙德里安
　　　1911 年　油彩、画布　109.2cm×109.2cm　荷兰奥杜罗库勒 – 慕勒美术馆

蒙德里安将二十世纪现代绘画推向一种造型性形式表达的极限或极端。

75　非洲面具
　　钟淇 藏　胡财铭 摄

　　原始，它粗犷而有些鄙俗，却是人文产生的感觉性的基础。

第十章　CHAPTER 10

非洲原始艺术与现代艺术（六）

African Primitive Art and Modern Art (6)

> 非洲黑人雕刻中所呈现的造型，并非一般"看"的造型，
> 而是一种纯感觉或感觉点的造型，
> 亦即将一般的"看"还原为感觉本身时的造型，
> 提供了欧洲现代艺术家所不熟悉的另一种"看"的方式。

　　前面我们一直用"感觉点"的观念来说明关于非洲黑人雕刻的了解上的问题，其根本原因是为了呈现其雕刻中所拥有的"感觉"与"形式"间的高度而直接的"一致性"。在此，所谓的"一致性"，如前所言，并非以某形式正确无误地对某"感觉"加以追溯、契合或描述；反之，其形式乃自感觉直接涌现而出。换句话说，它是一种存在或运动性的一致，而非以形式而反控感觉的形式性的一致。真正的感觉是源头者，是力量者，是以它也是生产者；反之，形式是被生产者，本质上它并无力量可言，是以亦无以生产。在人文世界中，形式若真能生产，即于形式精确性的要求下，将真正的感觉变为一种潜在或潜能，然后才能以之而鼓动形式，并延伸而成新的形式。如自阿基米德的几何变为十九世纪的非欧几何等。其实这就是一种人文世界中，形式不止演变的历史性手法。

　　若在原始，相对于人文而言，所谓形式，即感觉终止之处。但实际上，感觉并不可能成为终止之物，所以，所谓止，仍只在于形式而已。换句话说，若相对于感觉的不止而言，形式乃是有所止之物。除非说，如人文的所为，将感觉变为隐含或将感觉与形式两相混淆，而使形式为唯一的

情形下，则形式反而成为不止并变动不居之物。即唯在形式止而不变的情形下，感觉唯一，并成为真正存在而不止之物。

　　以上这种说法当然既累赘又饶舌，但在一个早已习惯文字或形式表达的世界中，不这样折腾一番也不行。其实原因也不难了解，即形式为显、感觉为隐而已。形式显而不能生产，感觉能生产却为隐，乃形成一大颠倒、大混乱之源；反之，若在原始，感觉唯一，即生活、即力量、即生产一切可能形式的正面存在者。所以，基本上，假如我们真能以真感觉而看生产形式之事，它应当是以真感觉可面对几乎是无限种可能中的选择。当然，这也是一种人文世界中形式性说辞的讲法，因为若对原始的真感觉而言，它所面对的可能形式者，以人文方式来说的话，可以是无限种，但是它实际所面对的只有一种，因为一种真正的感觉应该是"一下子"就找到了它那唯一最准确而恰当的表达方式。所以，若不以人文的"选择"方式而言，这就是一种涌出、一种呈现、一种进现。若用更正确的人文方式来形容，这就是一种创造。无他，因唯有真感觉才是真正有力的生产之物。

　　真感觉或感觉点、力量或力量的本原、生命或生命的本原、创造或感觉与形式的一致性，乃同一等次之事，其他即延伸，或即人文世界中以感觉为隐、形式为显的形式的延伸。但实际上，所有人文性形式的延伸，又必然而自然地终究向属人原本的感觉而回归。唯其如此，欧洲二十世纪前后的艺术家，才能以其独具感觉的慧眼发现了非洲艺术，认识了非洲艺术，甚至更将非洲艺术推展为一种世界性的艺术，并使之成为人类图形表达世界中一颗根源性的种子。或更使我这般强调非洲黑人艺术的独特性，以使所有业已存在于世界上的区域性的人文文明，能在其人文形式的发展中，切实地重新被认识，可能使在人文文明中已逐渐消失的原本自然而必然的原始或原创性的"感觉"，有所寻根般的弥补。

　　非洲黑人以其特殊的感觉，找到了他们特殊的形式造型或造型艺术。而我们在前面称此特殊的感觉为"感觉点"，便是以黑人生活的实际

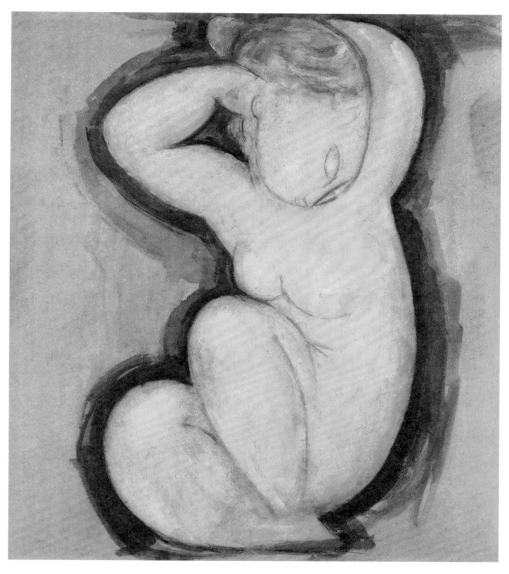

76　卡利阿泰德　莫迪利亚尼
1913—1914 年　油彩、画布　60cm×54cm　法国乔治·蓬皮杜国家艺术文化中心

　　欧洲二十世纪前后的艺术家，以其独具感觉的慧眼发现了非洲艺术，认识了非洲艺术，甚至更将非洲艺术推展为一种世界性的艺术。

面而言。假如我们现在将此感觉点直接面对其造型而言，此感觉点向我们实际所呈现的，就是非洲黑人所特有的一种视觉状况。换句话说，所谓造型，是一种空间性的视觉现象，假如人"看"不到，也必做不出来；假如我们刻出来、画出来了，那我们必是先已看到，并一直在看，或一直到我们完全看出来为止。只是像非洲黑人雕刻中所呈现的这种具有特殊感觉点的"看"，并不同于一般二十世纪以前呈现于欧洲绘画中的"看"。一般而言，欧洲绘画，毫无疑问地，是一种平面视觉二元性的绘画。但在十九世纪前，一种平面视觉的纯二元造型，是不可能称之为艺术的，除非其中填入了某些故事等，才能被称为艺术品，如神话、基督教故事，及后来的风景、静物或一般人物画等。直到塞尚，在二元平面造型中填入的内容不再是事物，而是感觉本身，这才使欧洲绘画有了几近革命性的大改革，也就是一种纯绘画的诞生，同时，这也就是塞尚艺术对西方绘画所形成关键性改变的最大贡献。

但对于一种二元视觉的造型艺术而言，若其造型一直局限在一种二元性的表达之中，那么，其艺术就很难得到一种彻底的解放、自由或革命性改革的可能。于是，立体绘画在非洲黑人艺术的影响下终于登场，从此欧洲绘画才在立体绘画的关键性强力转折的状况中，产生了革命性的变化。

其实，立体主义的出现，它本身只不过是一种转机或手段，并非立体主义本身有何绝对性，其重要性是在于由此所产生的深远影响。究其结果有二，即造型表达的无限自由的可能性，以及内容表现的无限自由的可能性。

其实说起来，形式的无限自由并没什么不好，但内容的无限自由就很难讲。若再将此二自由混为一谈，事实上，这也就透露了现代欧洲艺术的真正危机。那就是，若其内容达不到一种艺术所要求的水平，但也以此二自由混淆而呈现之，其间真正的艺术判准又在何处呢？

如以科学或理性文明而言，希腊式的二元精确的理性判准，确实为欧洲带来了辉煌的人文文明；但若以近代人类学式的方式来看艺术，欧洲绘

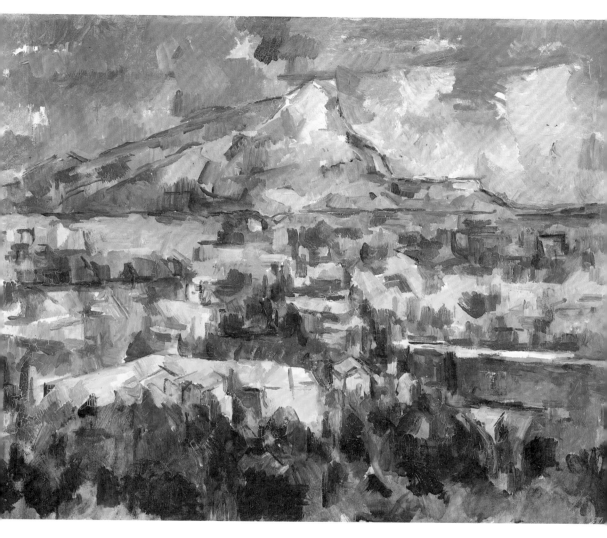

77　圣维克多山　塞尚

1902—1906 年　油彩、画布　64cm×83cm　瑞士苏黎世美术馆

　　塞尚在二元平面造型中填入的内容不再是事物，而是感觉本身，这使欧洲绘画有了几近革命性的大改革，也就是纯绘画的诞生。

78　　坐着的浴女　毕加索
　　　1930 年　油彩、画布　162.5cm×129.5cm　美国纽约现代美术馆

　　立体绘画在非洲黑人艺术的影响下终于登场，从此欧洲绘画才在立体绘画的关键性强力转折的状况中，产生了革命性的变化。

画老早就被希腊式的精确方法所陷害了，其结果是看归看，感觉归感觉。

这和非洲黑人艺术的方式恰恰相反，亦即非洲所特有的看与感觉的一如性。其实非洲的"看"法，并不是什么特异的"看"法，而是比欧洲二元的视觉更自然而根本的"看"法。因为"看"本来就是一种感觉，所以，假如我们能把"看"还原成原本"看"的感觉，就与非洲黑人雕刻有近似之处。反之，假如我们把"看"诉诸了对象，同时更把对象确定在一可确定的方式之内（如二元视觉），其实这就是一种"看"与"感觉"的分离，甚至其"看"的方式愈确定，限制愈严格，就离真正的"感觉"愈远。由此若更进一步反过来以此方式而反控感觉，那就会形成欧洲艺术中不休止的二元斗争的结果（如形式与内容、灵与肉等）。

反之，若真能如非洲黑人雕刻般"看""感"，即刻那个文明人所熟悉并被以为必然的二元视觉现象就不见了踪迹，甚至也不再有欧洲伟大艺术家，如塞尚、贾科梅蒂，所必面对的现象与实体间永远都无法克服的完成性的冲突与斗争。其结果却是，二元性的视觉现象无那种一物为一物的原本整体性的存在，乃得以完整地呈现在我们的感觉之中。

如以人文的方式而言，即内外如一，形质如一。在此情形下，人对于一个对象的描述，不可能再是一种对二元现象的记录。如其描述真属于他所有感觉的原本，即必须要在二元现象以外另造一型，方足以满足其感觉的真实。

这是一种真感觉所必有的形式的创造，或也一如我们前面所言，它是一种涌现、一种进现。原始可创造一种自然，在人文而言，即一种形式的创造或再造。

总之，非洲黑人雕刻中所呈现的造型，并非一般"看"的造型，而是一种纯感觉或感觉点的造型。换句话说，亦即将一般的"看"还原为感觉本身时的造型。同时，也正因为如此，提供给欧洲现代艺术家所不熟悉的另一种"看"的方式，并引起了极大的反响、讶异与形成了再创造可能的最佳参照。从表面上看起来，尽管我们会觉得其造型有些怪异，对其不习惯，但通过其特异的造型，所透露的那种充分完满而彻底、充满张力的表

79

79　爵士乐团（浊式蓝调）　杜布菲
1944 年　油彩、画布　97cm×130cm　私人收藏

非洲黑人雕刻中所呈现的造型，并非一般"看"的造型，而是一种纯感觉或感觉点的造型，这提供给欧洲现代艺术家所不熟悉的另一种"看"的方式。

情或气氛，是毋庸置疑的，甚至所有有真"感觉"的人，都会清楚地察觉出来。

所以，非洲黑人雕刻真正动人之处，并不像欧洲艺术，靠的是面部表情或四肢、身体的动作等；反之，它靠的是一种全然整体造型中的张力表现。换句话说，欧洲艺术靠的是一种经分析性部分组合后的整体感，而在非洲黑人雕刻中，部分基本上并不是什么重要的事，有亦只有在成为整体时才有，它本身并无何独立性，而且其整体本身，亦必为纯粹的感觉点而有，亦非独立的形式。所以，基本上，其部分的存在，一如整体，亦为部分的感觉点而已，自然亦不可能以任何分析性二元空间的形式来加以表达。

其结果使得其部分亦不可能具有二元空间表达中的那种细腻而缓冲的联结关系。乍看之下，非洲黑人雕刻为一如猛然间堆挤在一起的部分的组合，而且充满了歪曲与不实，但事实上，它是那么正确而深刻地透露出，欧洲艺术中所无法表达的一种具有存在性的深度情感的讯息，并深切地打动了欧洲诸大艺术的领导者，如毕加索、马蒂斯、康定斯基、贾科梅蒂（Jean Dubuffet, 1901—1985）等。

明了于此，我们可以清楚地知道，非洲艺术并无法以来自希腊传统的二元视觉的空间方式来加以了解，它要的是那种不被形式所干扰的直接进入属人原本感觉世界的全面性把握的能力。它不是部分而是整体；它不是分析而是统合；它不是形式而是感觉；甚至它也不是艺术而是生活。果真如此，我们就可以比较正确地来校正两种对于非洲艺术并不十分正确的说法。

其一是说，非洲黑人雕刻，在形式上有一种歪曲性（distortion）或扭曲性。通过上面的诸多说明，我们可以知道，这只是一种以二元视觉空间为准而有的说法，当然不符合非洲黑人雕刻本身所表现的意义。比如说，我们看到一个老人，我们看到他的形象，也看到他深刻的表情，那么，我们只要仔细地描摹他的形象，就可以把他深刻的表情也一并描摹出

80　画画的年轻女人　毕加索
1935年　油彩、画布　127.5cm×195.5cm　法国乔治·蓬皮杜国家艺术文化中心

非洲黑人雕刻堆挤在一起的部分的组合，充满歪曲与不实，却是那么正确而深刻地透露出欧洲艺术所无法表达的一种深具存在性的深度情感，并深切地打动了欧洲诸大艺术的领导者，如毕加索的绘画就深受影响。

吗？还是说，那形象只是他表情的一种形式性的暗示？所以，如果我们真想描摹其表情，只是靠形式性的形象，是无法尽其全功的，或必须要比那形象多表现一点东西，才能将那形象所暗示的表情，予以深刻地描摹出来？但这种比形象的形式多一点的东西又是什么呢？

其实说起来，"看"是一种感觉，"表情"亦是一种感觉，所以，假如我们以一种根源性的感觉谈这件事，应当是看到就感觉到了。换言之，必先感觉到，然后才有形象、表情之分，亦即有看到的感觉与对表情的感觉之别。但是，如果我们以看到后的形象来说看到的原来的感觉，其实这就是一种颠倒或不可能。反之，如果说我们看到就是感觉到了，那么，我们自然就不会以单纯看到的形象来表达我们的感觉，而必须依照我们的感觉另造一个形象来表达。而这种形象，在人文世界中，就是对原来单纯看到的形象夸大或扭曲的形象，其所以如此，就是因为我们仍以历史性的单纯看到的形象以为念。反之，如在原始或非洲，本来就没有这种历史性单纯形象的牵累，其以感觉直接造型，即一感觉的真实而已，又何扭曲之由？

其二是说，非洲黑人雕刻时常将生殖器官加以夸大形容。其实，并不只是非洲如此，几乎大部分的原始艺术都有此倾向。对此，我们真能以"夸大"的方式来形容吗？也许从表面上看起来是如此，不过，事实呢？或者这也正如我们在上面所言，也必是由于文明人不同的"看"法吧！

其实，所谓人文，就是在都市中更多的人聚集在一起生活。所以，为了权威、知识的累积或共同生活的可能性，不能不以文字和技术立下许多平等的可遵守的规律或规范。文字愈多，人愈多，组织愈复杂，规律亦愈多。人生活其中，整日为了应付这些数不尽的文字或技术性的规律或规范，几乎耗尽了所有的精力，至于原本属于他本身作为原始自然性的感觉早已不见踪迹。于是在历史上，不知出现了多少的艺术家、哲学家或宗教家，建立了各式各样的理论或说法，设法帮助人恢复其文字外属人真实而自然的感觉世界的可能。

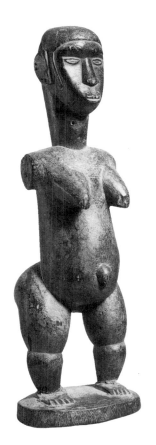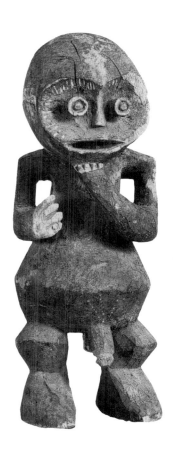

81 祖先像（马姆比拉族）
木、颜料 37.1cm×13.3cm×12.7cm 美国爱荷华大学美术馆

几乎大部分的原始艺术都有将生殖器官加以夸大形容的倾向，对此，我们真能以"夸大"的方式来形容吗？

毫无疑问，于此具高度文字性人文规律的世界中，第一个被压抑与改造的就是人类的性生活。这种情形，一直持续到十九世纪末方有所改善。但是像这种现代式泛滥的性生活即使改善，它仍旧是针对着文字性被压抑的不当方式而已，是否它真正已经是一种原始自然般或原朴的状况，这实在是有待商榷的问题。明了于此，可知在人文世界中，不论将性器官掩盖也好，还是将之原版再现也好，如果它怎么都不可能是原初属人纯朴的"感觉"本身，那么，我们可以肯定地说，人文世界中所谈论的原始的性感觉，永远都有一种不可弥补的缝隙存在。更何况是以人文的方式，以原始为夸大而扭曲之论！

或者，在此我们也可以举一个最明显的例子，来作为补充：我相信，每个人都曾有过第一次的性快感。假如我们还能确实地记得当时的情形，也许在十几岁，我们想想看，它和我们日后所谓成熟的性生活，到底有什么不同？也许我们早已把它忘记了，也许我们认为它根本不值得一提，也许我们以为它不值得一提而把它忘记了，也许我们保留了某些清楚的记忆与感觉，那么，年少时的羞涩、好奇、冲动、震惊与甜蜜等，若和成年时的贪恋、渴求、公式化、累赘、激切、懊恼、无性致等比较起来，其间差异也不可为不大吧！

当然随着时间的变化，人必然会有所变化，但是像这种属于人类生命中自然而必然的变化，是不是和随着时间而必有的历史文明的变化，其根本性质或结构乃同一或类似之物？所以，假如我们把原始时期当成人类的幼时或年少时，其情况又将如何？好了，这些问题不再说下去了。

既然上面我们已经谈到有关非洲黑人艺术的夸大与变形之事，那么，事实上，我们已经可以在对于非洲艺术那么长的讨论之后，最后再转回到有关毕加索与非洲黑人雕刻间，一些必要线索的探讨上。

第十一章　CHAPTER　11

结束

Ending

非洲艺术与欧洲现代绘画间有着密不可分的关系，
早自马蒂斯为中心的野兽派绘画时已大规模展现了，
而到了毕加索的《亚威农的少女》出现，
可说是形成了一种代表性的成果。

　　作为真正的艺术家，于其一生过程中，不论生命、成长或作品，不可能没有阶段性的变化。这些变化性的阶段，从表面上看起来，也许会呈现一种独立的面貌。可是事实上，这些看起来独立的个别阶段或表现，往往是在同一个主轴般的力量、要求或根源上被推动而出。其独立并不足以说明它们是完全不同的阶段或表现。甚至这种作为主轴般的力量、要求或根源，在一个艺术家一生作品中，多半都曾出现过关键性或表征性的表现，也许在一般情形下，我们多半只会注意于艺术家更晚期既成功而又成熟的表现，而忽略那种深具关键性或表征性的表达。这样一来，很可能我们只注意到艺术家著名而成功的作品的某些特性或特质，却将艺术家作为终生寻求的根本精神或更具有普遍性的背景遗漏掉。而且此事对于艺术世界中少有的变化多端的毕加索艺术来说，尤其来得重要，并值得我们仔细地考虑。

82　　在整个毕加索艺术的转变过程中，有一个根本的关键，那就是他巴黎蓝色绘画时期。以我看来，此一时期的绘画不但是他早期绘画的巅峰之作，同时，也是他后来绘画的精神性基础。除非我们太注意于他立体主义

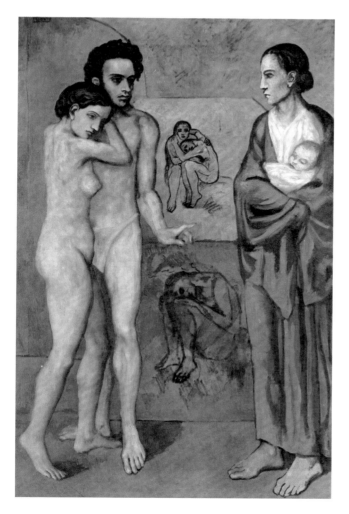

82　　生活　毕加索
1903 年　油彩、画布　195.6cm × 129.5cm　美国克利夫兰美术馆

　　在毕加索艺术的转变过程中，有一个根本的关键，就是巴黎蓝色绘画时期。此一时期的绘画，不但是他早期的巅峰之作，同时也是他后来绘画的精神性基础。

以后的繁复造型之作，同时，更被他变化无穷、天才般的造型能力冲昏了头，否则，假如我们还能冷静地以艺术看艺术，同时更注意于艺术所必具有的内涵性表达的话，那么，我想我这样的讲法是有其原因存在的。

毕加索的蓝色绘画时期大约在二十到二十四岁之间，此时期以前有几件大家所熟知的事，在此我应该再简略地叙述一下。

毕加索在九岁时已能画画，十四岁所画的成绩已使他做美术老师的父亲从此封笔不再画画，十五岁更在巴塞罗那得奖。所以从他画斗牛士、初圣礼拜受及科学与恩宠之后，在西班牙已小有名气。但像以上这些事件，对毕加索到底有多少影响或意义，实在很难说，同时也无甚具体的记载。除此之外，在他去巴黎以前，我们比较清楚知道的，只不过是他不喜欢去学校读书，喜欢玩鸽子、看斗牛。第一件事所说明的，可能是他所自觉地作为画家的天生职责。第二件事所说明的，可能是他在当时的环境中，以其与鸽子接触所引发的一种美学性自由或理想的意念。至于第三件事，当然是指西班牙那种传统式的英雄与毁灭间的惨烈现实如神话般的故事。其实像西班牙传统式的斗牛英雄的故事和希腊神话中英雄故事，在作为西方所特有的"英雄"面的意义上，颇有雷同之处，只不过以其所处地理环境与时间、民族性上，而有所不同的处理方式罢了。其中有美学性壮烈的一面，同时，也必有其现实惨烈的一面。这和中世纪基督教的神话，或东方式的传统确有所不同。毕加索为西班牙人，其血液里流的也必是西班牙式的血液，其中有其理想性的英雄色彩的一面，但也必有其西班牙式现实的处理方式。

不过，在此我们特别要指明的是，所谓向自然学习或师法自然之事，看似普通，实则未可等闲视之。我想所谓"师法自然"的根本意义，是终于找到了"人"与"自然"间的一致性。就算是当我们面对自然时，猛然间出现了各种高昂、惊讶、觉醒，甚或是崇拜之情，它们依旧是转瞬即逝之事，若更具体地探究其中所可能存有的真实情愫，可能仍无非是我们终于找到我们与自然间的一条切实的通路罢了。只是此一通路的寻

获，很可能就是注定了艺术家此后整个生命与艺术发展的根本关键。

写到这里，我们可以很清楚地看到，艺术和自然永远有不可分的关系。靠了这种关系，不但塑造了年轻毕加索的绘画基础与精神，同时也说明了后来毕加索绘画之所以会吸收非洲黑人雕刻艺术，并成为欧洲现代绘画开创者立体绘画的根本原因。其实非洲艺术与欧洲现代绘画间这种密不可分的关系，早自马蒂斯为中心的野兽派绘画时已大规模展现了，只是到了毕加索《亚威农的少女》出现，可说是形成了一种代表性的成果。不过这种情形并没有持续太久，等到分析性的立体绘画一出现，实际上，欧洲现代绘画通过过渡自非洲艺术的影响已转回到欧洲本位的绘画中。

同样，分析或综合立体绘画以后的毕加索，我们也应当脱离非洲艺术，来作为探讨毕加索晚期绘画的必要分辨条件或因素。我想，这方面实际上已牵涉到欧洲现代绘画全面性的探讨，于此只好暂且停下，有待来日另文处理。

图书在版编目（CIP）数据

聆听原始的毕加索 / 史作柽著. —长沙：湖南美术出版社，2017.12

ISBN 978-7-5356-8287-1

Ⅰ. ①聆… Ⅱ. ①史… Ⅲ. ①毕加索（Picasso, Pablo Ruiz 1881-1973）—绘画评论
Ⅳ. ①J205.1

中国版本图书馆CIP数据核字（2017）第299349号

湖南省版权局著作权合同登记图字：18-2017-012

本著作简体版由台湾典藏家庭股份有限公司授权中国大陆地区（不包括中国台湾、中国香港及其他海外地区）出版。

聆听原始的毕加索

Lingting Yuanshi de Bijiasuo

出版人	经销	书号
黄啸	湖南省新华书店	ISBN 978-7-5356-8287-1
版权引进	印刷	定价
潘旖妍	长沙玛雅印务	48.00元
著者	（长沙市环保中路188号1栋C座204）	邮购联系
史作柽	开本	0731-84787105
责任编辑	710×1000　1/16	邮编
文波　李辉	印张	410016
责任校对	10.5	网址
阳微　李芳	版次	http://www.arts-press.com/
出版发行	2017年12月第1版	电子邮箱
湖南美术出版社	印次	market@arts-press.com
（长沙市东二环一段622号）	2017年12月第1次印刷	